청화백자,
불화와
만나다

새 로 쓰 는
한국미술 열전
002

청화백자,
불 화 와
만 나 다

강우방 지음

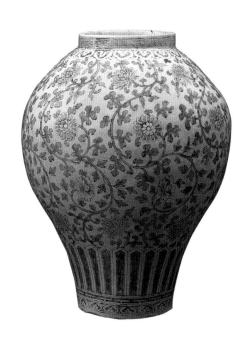

글항아리

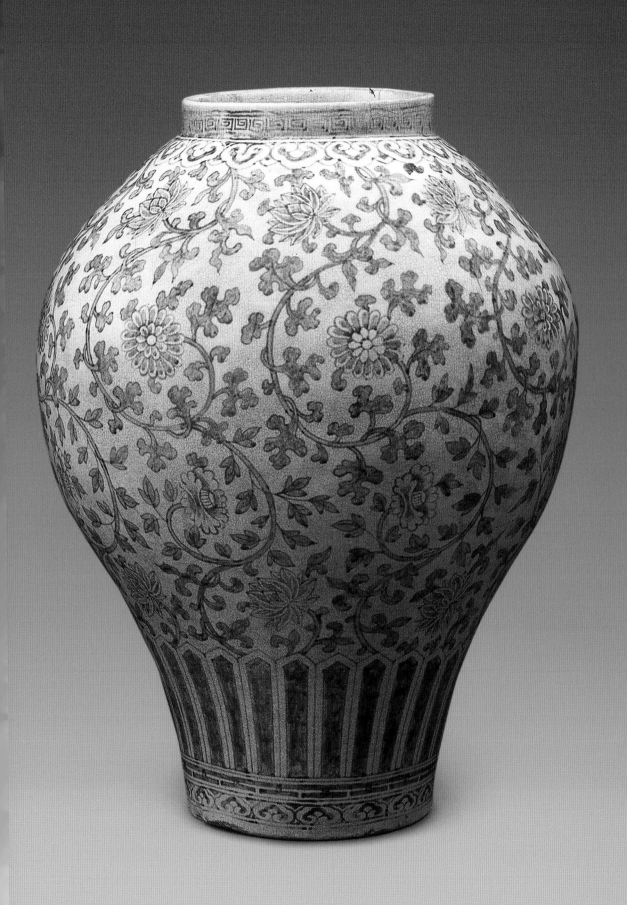

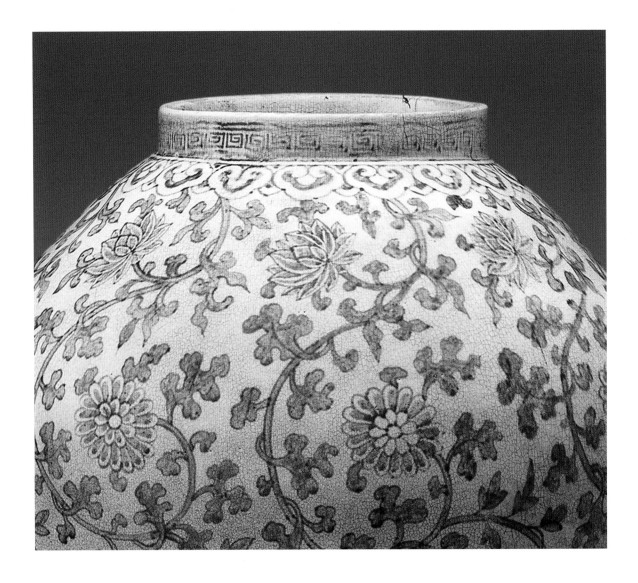

첫머리에

책을 세상에 펴내면서 몇 가지 두려운 생각이 듭니다. 여기서 다룬 주제는 도자기의 여러 근본적인 문제들 중 하나에 불과합니다. 그렇지만 연구는 계속해서 이루어질 것이며, 필자 역시 그러할 것입니다. 애초에는 〈청화백자 넝쿨모양 영기문 항아리〉 한 점으로 논문을 쓰려 했는데 어쩌다 보니 책을 쓰게 되었습니다. 작품들을 구체적으로 다룬 『한국미술의 탄생』(솔 출판사, 2007) 일본 대덕사大德寺 소장 고려 수월관음도에 대해 쓴 『수월관음의 탄생』(글항아리, 2013) 『강우방의 새로 쓰는 불교미술』(불교신문, 2012) 『한국미술의 틀린 용어 바로잡기』(현대불교, 2013) 등을 참고하시면 이 글에서 다루고 있는 도자기를 좀더 분명하게 이해할 수 있습니다. 불교신문 및 현대불교 두 신문에 연재한 이유는 영기화생론靈氣化生論을 정립하면서 우리나라 뿐만 아니라 일본과 중국의 미술사에 얼마나 많은 오류가 있는지 알게 되었으며, 더 나아가 서양미술사에도 수많은 오류가 있음을 알게 되었기 때문입니다. 한국미술사의 틀린 용어들을 바로잡는 작업의 일환으로 2년 동안 연재를 해왔는데, 아마도 3년은 더 써야 하지 않을까 싶습니다. 그만큼 오류가 많습니다. 두 신문에 연재한 것이 궁금하시면 홈페이지 www.kangwoobang.or.kr에 들어가서 읽어보셔도 됩니다. 이 책의 3장은 길고 중요하게 다뤄져야 할 것이지만 신문 연재에서 다섯 점만 선정해 실었

습니다. 5장은 본고의 주인공이므로 자세히 다룰 것이며, 채색분석도 모든 단계를 싣습니다. 그리고 필자의 영기화생론은 너무 방대한 미술사학 방법론이라 이 글에서 다루기 어렵습니다. 일본 아사히 신문사에서 발간하는 학술지 『국화國華』 (2010, 제 1378호)에 발표한 것을 『수월관음의 탄생』에서 충분히 보완했으므로 참고하시기 바랍니다.

다만 필자가 찾아 직접 그린 영기문의 기본적 조형언어들을 몇 도면 싣습니다.^(그림 1, 2, 3) 글을 읽기 전에 그림을 유심히 살펴보시면 좋을 것 같습니다. 이 글은 그다지 어렵지 않습니다. 평소에 의문이 많았거나 고전을 자주 접했던 분, 혹은 자기만의 우주관이나 인생관을 정립해왔던 분이라면 수월히 읽어나가리라 생각합니다. 그렇지만 과거에 배운 지식을 붙들고 있다면 이 글은 읽히지 않을지도 모릅니다. 어쩌면 과거의 지식은 일단 잊어두는 편이 나을는지도 모릅니다. 일반적으로 알고 있는 조형언어와 지금부터 필자가 말하고자 하는 조형언어는 개념이 전혀 다르기 때문입니다. 필자는 문자언어에 상대하는 조형언어를 해독하고자 했고, 이러한 시도는 이전에 없었던 것입니다. 만약 소설을 읽듯 빠른 속도로 읽어나간다면 필자가 말하려는 바를 놓칠지도 모릅니다. 그러니 부디 천천히, 작품의 사진과 채색분석한 것까지 꼼꼼히 봐주시길 부탁드립니다.

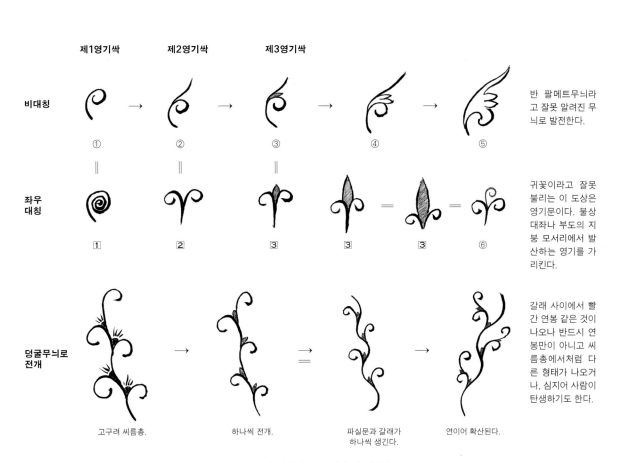

	제1영기싹	제2영기싹	제3영기싹

비대칭 ① → ② → ③ → ④ → ⑤

반 팔메트무늬라고 잘못 알려진 무늬로 발전한다.

좌우
대칭 ① → ② → ③ → ③ = ③ = ⑥

귀꽃이라고 잘못 불리는 이 도상은 영기문이다. 불상 대좌나 부도의 지붕 모서리에서 발산하는 영기를 가리킨다.

덩굴무늬로
전개

갈래 사이에서 빨간 연봉 같은 것이 나오나 반드시 연봉만이 아니고 씨름총에서처럼 다른 형태가 나오거나, 심지어 사람이 탄생하기도 한다.

고구려 씨름총. / 하나씩 전개. / 파실문과 갈래가 하나씩 생긴다. / 연이어 확산된다.

〈그림 1〉 제1영기싹, 제2영기싹, 제3영기싹.

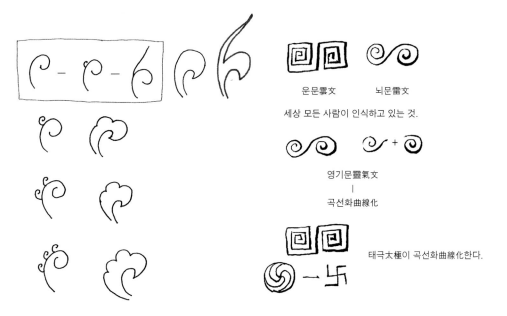

운문雲文　뇌문雷文

세상 모든 사람이 인식하고 있는 것.

영기문靈氣文
|
곡선화曲線化

태극太極이 곡선화曲線化한다.

〈그림 2〉 영기문의 표현 원리.　〈그림 3〉 곡선과 직선의 관계.

차례

1장 서론

이 낯선 청화백자 항아리……. 학계에서는 〈청화백자연화국화모란당초문준 靑華白磁蓮花菊花牧丹唐草文尊〉이라 부르고 제작시기는 18세기 전반이라고 한다. 조선 초기의 청화백자 가운데에는 이렇게 전면 가득히 무늬를 채운 도자기가 아직까지 한 점도 없었던 반면, 중국의 도자기들 중에는 매우 많았다. 때문에 이 항아리를 첫눈에 보고는 조선시대 도자기라는 점이 의심스러웠고 또 낯설게 느껴졌다. 명칭도 '청화백자연화국화모란당초문준'이라 하고 무늬도 단순한 장식무늬인 연꽃과 국화, 모란 등 여러 꽃이 혼합된 넝쿨무늬라 하니 특별히 할 말이 없었다. 더욱이 다른 백자에서 볼 수 없었던 혼탁한 색이어서 낯설기도 했다. 그러나 이 백자는 환원염 還元焰 이나 산화염 酸化焰 이 아닌 중성염 中性鹽 으로 소성되었기에 그런 색을 띠는 것이다. 그러나 중성염을 의도한 것은 아니었다.

그동안 한국 도자기가 여백의 미를 보여준다고 찬미하고, 여백 없이 무늬만 가득 채운 중국 도자기를 폄하해왔던 우리로서는 이 청화백자 항아리 앞에서 난처함을 느낄 수밖에 없다. 그러나 도자기 표면의 무늬를 단지 장식으로 인식했기 때문에 그런 편견이 생긴 것이다. 이 무늬를 '만물 생성의 근원'인 영기문 靈氣文 으로 인식하면 도자기의 개념이 전혀 달라진다. 즉 영기문에서 이 도자기의 고차원적이고 심원한 상징을 '만물이 생성된다'는 영기화생론 靈氣化生論 으로써 풀어낼 수 있다면, 도자기 연구사에 한 획을 그을 것임을 의심치 않는다. 크리스티 경매 도록에서 이 작품을 보았을 때 필자는 눈을 의심할 정도로 깜짝 놀랐었다. 도자기 전면을 빈틈없이 채운 조선시대의 영기문을 처음 봤기 때문이다. 지금까지의 도자기 연구에서는 기형이나 여백 문제만을 다뤄 왔을 뿐, 표면의 무늬는 전혀 해독하지 못했기 때문에 이를 그저 종속적인 장식으로만 치부해 왔다. 그렇지만 필자는 십여 년 전부터 이러한 모든 무늬가 영기문이라는 데에 주목했고, 도자기에서 가장 중요한 것은 표면의 영기문과 기형이라고 생각했다. 이 청화백자 항아리를 처음 보았을 때 필자가 놀랐던 이유가 또 하나 있다. "영기문에서 도자기가 형이상학적으로 탄생하고 그로부터 다시 영기문이 발산한다"는 영기화생론의 골자를 알고 있었기 때문에 표면 전체가 영기문으로 가득 채워져 있다는 '진실'에 놀란 것이었다. 만일 명칭 그대로 〈청화백자연화국화모란당초문준〉으로 인식했다면 그리 놀랄 만한 일이 아니며, 다만 처음 보는 것이니 단순한 흥미를 가

졌을 것이다. 종래의 관점에서라면 도자기를 보고 깜짝 놀랄 일은 그리 많지 않다. 이상의 설명에서 처음 접하는 용어에 의아하겠지만 점차 그 의미를 이해하게 될 것이다. 수천 년 동안 올바른 용어와 이해가 없었기에 어쩌면 필자의 설명이 낯설게 들릴 수 있다. 본고에서 가능한 한 최선을 다해 풀어 쓰도록 하겠다.

우선 도자기 가장 아랫부분의 영기문에서 항아리가 화생한다. 흔히 밑부분에 연꽃잎을 두어 마치 여래와 보살이 그러하듯이 도자기가 연화화생하는 광경을 보여준다. 여기서 도자기가 화생하고, 화생한 도자기에서 꽃 모양의 영기문이 발산한다는 영기화생론의 골자가 나타난다. 화생이라는 용어는 매우 이해하기 어렵다. 필자 역시 불교에서 말하는 '화생 化生'이라는 말의 본질이 무엇인지 파악하는 데 평생을 보냈다고 해도 과언이 아니다. '화생'은 만물이 탄생하는 방법들, 즉 습생 濕生·태생 胎生·난생 卵生·화생 化生 등 사생 四生 가운데 하나로, 홀연히 탄생한다는 짧은 설명밖에 없다. 그 쓰임새도 오로지 연화화생 蓮花化生 하나의 용례만 있을 뿐, 그 의미를 완전히 파악한 글은 아직 접하지 못했다. 선업을 쌓으면 극락의 연못에 왕생하는데, 이때 연꽃에서 그 선업을 쌓은 사람이 탄생하는 것을 연화화생이라 부른다는 사실은 이미 『아미타경』에 나와 있다. 그런데 여래나 보살이 연화화생했다는 기록이 없으므로 조각이나 회화에서 여래나 보살 등이 연꽃 위에 앉아 있는 광경을 보고 연화화생한다는 설명을 들은 적이 없으며, 필자도 영기화생론을 정립하기 전까지 "연꽃 대좌 위에 여래나 보살이 앉아 있다"고 서술했었다. 그러나 이제는 그런 도상을 보면 "여래나 보살 등이 연화화생한다"고 말한다. 필자의 이론을 따른다면 '여래의 영기화생'이라고 해야 한다. 화생하는 방법이 수없이 많다는 것을 깨달은 이후부터는 연구 영역을 점차 넓혀나갔다. 조형미술의 모든 장르—건축·조각·회화·공예 금속공예, 도자공예, 목공예 등·복식—를 연구한 끝에 이전에는 미처 알지 못했던 상징을 알게 되었고, 사상사 思想史 와 관련을 맺기에 이르렀다. 우리가 단순히 문양 혹은 무늬라 부르던 조형들은 심원한 철학 사상에서 비롯된 것이기 때문이다.

 즉 '화생이란 무엇인가'라는 의문을 평생 화두처럼 붙들고 있다가 "만물은 연꽃에서 화생한다"는 것을 깨친 이후, 이노우에 다다시 井上正 선생이 주장한 운기화생 雲氣化生 이란 이론을 접하게 되었는데, 그것은 세계의 미술사학 연구에서 혁신적인 이론이었다. 그 이론을 완벽하게 이해하기까지 20여 년이라는 오랜 세월

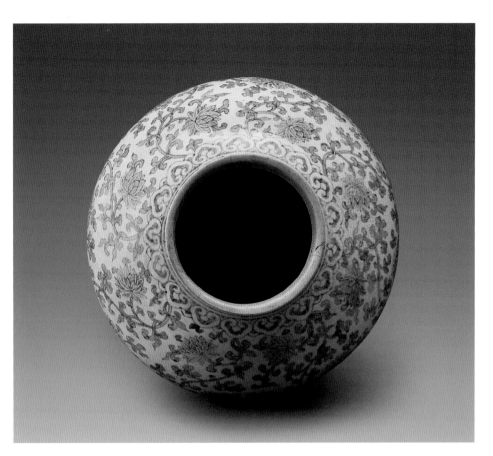

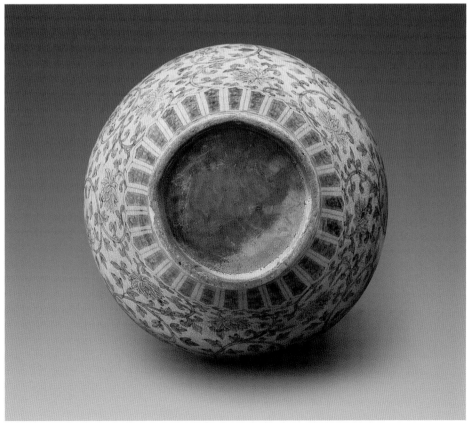

이 걸렸다. 그러나 운기화생이라는 이론을 이해하고 그 조형이 보이게 되자 연화화생이나 운기화생 이외에 수많은 화생 방법이 있음을 알게 되었고, 이 모든 화생 방법을 포괄해 "영기화생"이라고 부르게 되었다. 이제 도자기를 다루면서 왜 연화화생도 영기화생이라 부르는지 설명할 것이다. 그런데 여러분도 수십 년 걸릴 수는 없다. 지식의 문제가 아니라 인식의 문제이므로 시간은 걸릴 것이다. 노력은 여러분에게 맡겨진 몫이며, 필자는 다만 도울 뿐이다. 자, 그렇다면 문제들을 천천히 풀어나가는 긴 여정에 접어들기로 하자.

2장 연화화생 蓮花化生, 운기화생 雲氣化生, 그리고 영기화생 靈氣化生
도자기를 고차원의 존재로 승화시키는 과정

이 〈청화백자 넝쿨모양 영기문 항아리〉는 밑부분에 각진 연꽃잎 같은 영기문을 두어 영기화생의 광경을 보여준다. 도자기에서 연꽃잎은 다양하게 표현되어 왔다. 연꽃잎에 보주를 부여하거나 추상적인 넝쿨모양 영기문을 부여함으로써 연꽃을 영기화 靈氣化 시켜 영기문으로 만든다. 그 강력한 영기문에서 여래나 보살 등이 화생하듯 도자기라는 형태가 화생한다. 돌로 만들어진 불상들이 연화화생, 더 나아가 영기화생하듯 도자기 역시 영기화생하는 것이다. 이는 우선 신석기 시대 이래 역사적으로 만들어진 다양한 '그릇'이 단순히 무엇을 담기 위한 것이 아니었음을 말해 준다. 그릇은 그 기원부터 종교적 제의와 관련이 있다. 하늘에 바치는 음식을 담기 위한 성스러운 물건이므로 인간은 그릇을 가장 아름답고 고귀한 조형으로 만들기 위해 심혈을 기울여 왔다. 그래서 그릇 표면에 무늬를 넣었는데 그것은 단지 장식이 아니라 도자기라는 성스럽고 고귀한 조형을 형이상학적으로 탄생, 즉 화생시켰다. 그리고 화생한 그릇에서 발산하는 신령스러운 기운을 가시화한 갖가지 영기문을 그릇 안팎에 가득 채웠다. 불상의 영기화생과 마찬가지로 도자기에도 연화화생이 있고 운기화생이 있다면 도자기 밑부분에 갖가지 영기문이 있을 것이다. 앞으로 그 예들을 하나하나 볼 것이다.

가장 중요한 것은 눈에 보이지 않는다. 우주에 충만한 대생명력은 눈에 보이지 않는다. 신령스러운 기운도, 영기도 본래 보이지 않는 것이다. 만물 생성의 근원이므로 보이지 않는 것이다. 때문에 사람들은 대생명력大生命力·영기靈氣·성령聖靈 등은 눈에 보이지 않는다고 생각한다. 그러나 고대인들은 매우 영적 靈的인 존재여서 눈에 보이지 않는 영기를 봤는지도 모른다. 고대인들은 보이지 않는 근원적인 것을 가시적인 조형으로 표현해 왔는데 고정된 한 가지가 아니라 무수히 많은 조형으로 다양하게 표현했다. 따라서 사람들은 그 가시적 영기, 즉 "변화무쌍한 무수한 영기문"을 알아볼 수 없었고 자연히 명칭도 있을 수 없었다. 사람들은 현실에서 보이는 비슷한 것에 빗대어 말해오다가 그것이 고정돼버려 영기문의 실체조차 파악할 수 없었다. 그리하여 용어가 아예 없거나, 있어도 잘못 붙여지거나 하는 식으로 우리는 모든 무늬의 본질에 접근하는 것이 원천적으로 차단되어 있었던 것이다.

　고대인들은 연꽃을 물의 상징이라고 여겼고, 따라서 만물이 연꽃에서 탄생한다고 생각했다. '인간의 연화화생'의 도상은 중국, 한국, 이집트와 인도에 그 조형이 많다. 이노우에 선생이 운기雲氣에서 용이나 마카라가 화생한다고 생각함으로써 화생의 도상이 연화화생이라는 고정된 틀에서 벗어나 처음으로 확대되었다. 그러나 연화화생에서도 연꽃잎이 아니라 연꽃의 씨방 안에 있는 씨앗들이 중요하다. 그 씨앗들이 고차원으로 승화되어 보주寶珠가 되는데, 보주는 딱딱한 보석이 아니라 '우주에 충만한 영기를 압축해 놓은 상태'이므로 파악하기 어렵다. 바로 그 무량한 보주에서 여래와 보살이 화생한다. 즉 영기화생, 더 구체적으로는 보주화생寶珠化生이다. 보주는 용의 입에서 무량하게 나온다. 용은 우리가 아는 지식으로는 그 근원적 성격이나 본질을 밝힐 수 없고 조형을 통해 밝혀내야 한다. 역사적으로 기록된 용에 대한 언급이 모두 올바른 것은 아니므로 우리는 지금까지 용의 실체를 알 수 없었다. 용이란 보주의 집적이므로 용의 입에서 무량한 보주가 나오는 것이다. 용의 입에 하나의 보주가 있어도 용의 입에서는 무량한 보주가 나온다. 마찬가지로 연꽃, 즉 영화靈花에서 무량한 보주가 나오는 것과 같다. 이는 다음 장에서 자세히 다룰 것이다. 용 역시 물을 상징하며 만물 생성의 근원이다. 즉 그 우주에 충만한 영기를 압축해 표현한 것이 용이라는 조형이어서 용은 갖가지 영기문으로 구성되어 있는 것이다. 마찬가지로 연꽃 또한 갖가지 영기문으로 구성되어 있다. 그 밖의 영기문은 너무도 많아서 거론하기 어렵다. 우선, 용과 영기화된 연꽃 등에서 무량한 보주가 나오듯이 용과 영화된 연꽃, 그리고 보주에서는 갖가지 넝쿨모양 영기문이 발산해 나온다. 바로 그러한 무늬를 당초문唐草文이라 잘못 인식하고 써 왔으므로 미술사학의 문제들이 올바로 풀릴 수 없었으며 연구할수록 오류들만 축적되어 갈 뿐이었다. 또한 영기문에서는 만물이 화생하는데 그 영기문을 아무 의미 없는 당초문으로 알고 있었으므로 화생의 개념은 전혀 확대될 수 없었다. 전체가 형이상학적 세계인데 지금까지 형이하학적으로 풀이해 왔던 것이다. 조형미술을 형이상학적으로 풀어내기 시작하면서 또 영기화생론에 와서 마침내 화생의 개념이 무한히 확대되기에 이른 것이다.

　이렇듯 갖가지 영기문이 도자기 표면에 표현되어 왔으나 국화·모란·연꽃·당초문 등 그릇된 용어를 써 왔기에 '도자기의 영기화생'은 거론될 수 없었다. 다시 한번 말하건대 그것은 단지 장식이 아니다. 도자기에서 영기문은 주체이고 그 주

체에서 갖가지 도자기의 형태가 화생하며 또한 갖가지 영기문을 발산한다. 그러
므로 도자기는 물질적인 것이 아니라 놀랍게도 만물 생성의 근원이 되는 것이
다. 패러다임의 대전환이다. 이것은 단지 도자기 공예에만 한한 것이 아니라 건
축·조각·회화 등 모든 장르에 적용된다.

3장 영기문의 해독 과정과 전개 원리

이 장에서는 〈청화백자 넝쿨모양 영기문 항아리〉의 조형을 이해하기 위하여 삼국시대부터 조선시대에 이르기까지 통사적으로 영기문이란 무엇인지 작품 자체에서 추구해 보려고 한다. 물론 역사적 문헌에는 없는 내용들이다. 우리가 무조건적으로 믿는 역사 기록들에는 역사적 사실들만 있으며 간혹 상징을 언급하지만 예술가들이 쓴 것이 아니고 인문학자들이 생각나는 대로 쓴 것이어서 믿을 만한 것이 못 된다. 그러나 작품을 보지 않고 잘못 적힌 역사적 기록이나 선학들이 잘못 인식해 쓴 논문들을 무조건 따른 탓에 오류는 계속해서 오류를 낳아 엄청나게 축적돼 왔다. 그 오류를 타파하고 오랫동안 몸에 밴 옳지 않은 시각적 인식과 사고방식을 올바르게 회복하려면 많은 작품을 통사적으로 검토해야 한다. 이러한 작업은 기록을 찾아서 시도한 것이 아니라 작품들 자체를 해독해서, 즉 조형언어를 읽으며 상징을 밝힌 것이다. 우선 다섯 주제의 작품을 선정해서 조형분석 및 조형해석을 시도해보려 한다. 이하는 불교신문에 연재한 내용 가운데 다섯 회 분을 선정해 옮긴 것이다.

1. 용면와
나의 학문 여정에 코페르니쿠스적 변화를 일으킨 용의 얼굴

1997년 여름, 경주박물관에 전시된 성덕대왕신종의 용을 살피는데 너무 거대해서 전체를 파악하기가 어려웠다. 얼굴을 이리저리 살피는데 두 눈이 앞에서는 보이지 않고 옆으로 가야만 깊숙이 들어간 그것을 겨우 볼 수 있었다. 그러니 용의 얼굴을 정면에서 보면 전모가 보이지 않고 표현할 수도 없다. 그 순간 놀라움과 함께 '아, 우리가 100년 동안 불러온 귀면鬼面이 바로 용 얼굴의 양 측면을 펼쳐서 표현한 것이었구나'라는 생각이 천둥 치듯 가슴에 울려왔다. 즉 용 얼굴의 정면과 양 측면을 펼쳐서 함께 그려야 기와에 표현된 용의 얼굴이 성립한다. 우리가 봐왔던 일본과 한국의 수없이 많은 귀면과 수면獸面이 모두 용의 얼굴로 바뀌는 찰나였다. 정확히 1997년 8월 8일이었다. 이전까지 귀면을 귀신의 얼굴이 아니라고 의심한 이는 한 명도 없었으며, 더욱이 그것을 용의 얼굴로 인식한 이는 어느 누구도 없었다. 왜냐하면 뱀의 정면 얼굴 표현이 불가능한 것처럼 용의 정면 얼굴도 표현할 수 없다고 굳게 믿어왔기 때문이다. 따라서 일본어사전

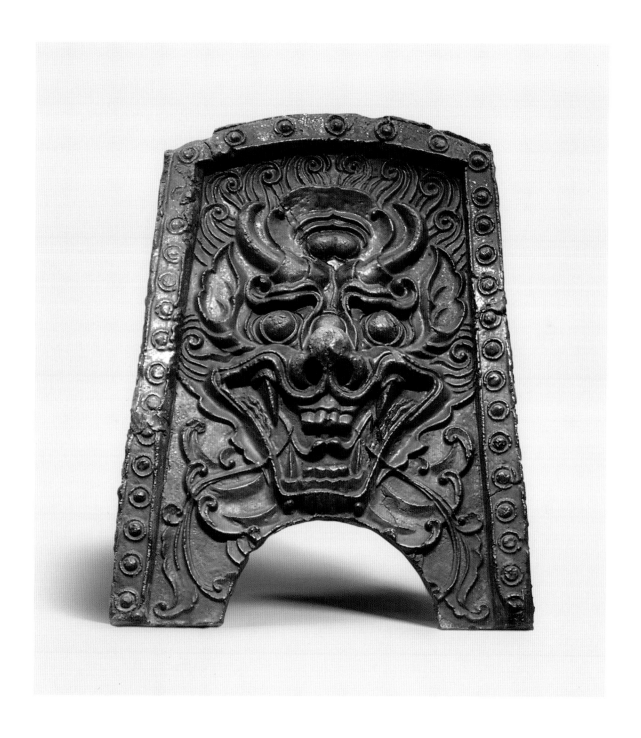

〈그림 4-1〉 월지 출토 용면와, 7세기 말.

1

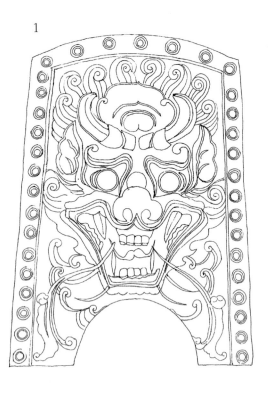

2

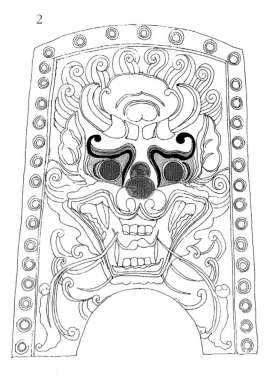

3

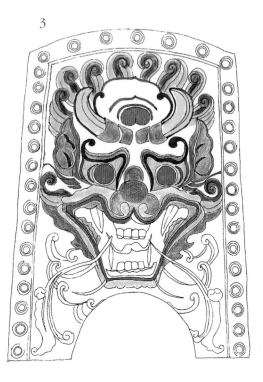

4

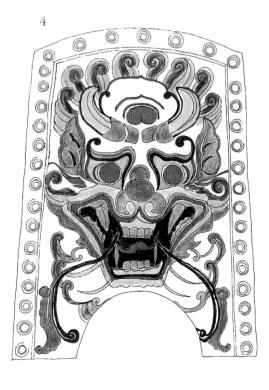

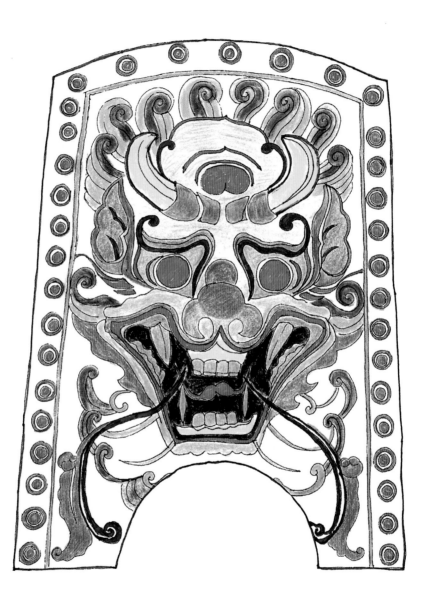

〈그림 4-2〉 월지 출토 용면와 〈그림 4-1〉의 채색분석.

은 물론 한글사전이나 한문사전에 '귀면'은 있어도 '용면'이란 단어는 아예 없었고, '용면 龍面'이나 '용면와 龍面瓦'란 용어를 직접 만들 수밖에 없었다. 2000년 8월 31일, 경주박물관 강당에서 용면와를 주제로 택해 정년 퇴임 기념으로 강연했고, 그 이튿날이자 이화여대 초빙교수로 취임한 첫날 대강당에서 용면와에 대하여 강의했다.

그 이후로 단지 기와의 귀면이 용면으로 바뀌는 문제만이 아니라 나의 학문이 대전환을 일으키기 시작했고, 이어서 마력에 이끌리듯 고구려 벽화를 연구하기 시작했다. 그것이 동양미술사 연구의 대전환이었으며, 더 나아가 세계 미술사 연구의 대전환점을 마련한 것이었음을 세월이 흐르면서 점점 더 깊이 절감하게 되었다. 그러나 용의 입에서 나오는 영기문은 아직 보이지 않았으며 몇 년 뒤에야 비로소 보이기 시작했다. 용의 입에서 나오는 영기문을 파악하면 세계미술사의 수많은 무늬를 새로이 인식할 수 있을 것이다.

이제 용의 조형 구성과 상징 구조를 모르면 동양미술을 올바로 이해할 수 없다고 생각한다. 동양에서 모든 장르의 조형은 반드시 용과 관련되어 있으니 갈수록 용의 중요성이 절실해진다. 특히 여래와 보살도 올바로 이해할 수 없다. 오랜 시간과 노력이 들 것이나 이미 어느 정도 용에 대한 내 나름의 이론체계를 정립해 두었기 때문에 함께 공부하면 빨리 배울 수 있다. '용이 여래다'라고 말하면 아무도 믿지 않을 것이다. 그러나 나의 이야기에 귀 기울이면 마침내 여래가 용임을 분명히 인식하게 될 것이다.

바로 그 때문에 왕이 거주하고 통치하던 궁궐 정전과 여래를 봉안한 법당 法堂에 그토록 용이 많은 것이다. 통일신라의 걸작품이라 할 용면와는 〈월지 月池:안압지 출토 녹유 綠釉 용면와〉이다. 처음으로 선묘해 채색을 분석해보았다. (그림 4-1, 4-2) 용의 입에서 나오는 영기문만을 부분적으로 채색분석한 적은 있었으나, 이렇게 전체를 다루기는 처음이며 그러는 동안 새로운 점들을 배울 수 있었다. 채색분석은 조형을 분석하는 데 있어 가장 좋은 방법 중 하나다. 그런데 퇴임 기념 강연 당시에는 귀면이 귀신의 얼굴이 아니라 용의 얼굴이라고만 주장했을 뿐 용의 입에서 나오는 무늬에 대해서는 무엇인지 알 수 없어 아무런 언급도 하지 못했다. 귀신의 얼굴을 용의 얼굴로 인식한 이후에 고구려 벽화를 연구하면서야 비로소, 용의 입에서 나오는 갖가지 조형들이 동양의 우주생성론과 관련이 있다는 것을 알게 되었다. 아마도 당대의 고승이며 걸출한 예술가였던 양지 良志 가 만들

었음 직한 월지 출토 용면와 추녀마루기와를 백묘해서 채색분석하니 실로 감회가 깊다. 귀면을 용면으로 인식하면서부터 매일, 아니 매 순간마다 채색분석했던 지난 10여 년 동안 색연필이 종이 위를 한번 스쳐 지날 때마다 학문적 시야는 조금씩 넓어지고, 동시에 조형에 대한 인식이 한없이 확대되고 심화되는 것 같았다. 그들의 작품은 볼 때마다 이미 여러 번 본 것일지라도 모두 새로이 보였으며, 모든 작품이 품고 있는, 그 이전에는 전혀 알지 못했던 심원한 사상을 점차 드러냈다. 처음으로 용의 얼굴을 그려보고 채색분석했을 때, 나의 연구는 지금부터라는 생각이 들기 시작했다. 용의 얼굴을 처음으로 그려보고 채색분석해 보았으니 오늘에야 비로소 용의 본질을 파악하기 시작했다고 말할 수 있기 때문이다. 그러나 20여 일 지나 채색분석한 것을 글로 써보니 전에 알지 못했던 것을 더욱 새롭고 확실하게 알 수 있었다. 그러니 관찰하고, 기록하고, 사진 찍고, 선묘하고, 채색분석하고, 채색분석한 것을 다시 글로 씀으로써 비로소 '한 작품에 대한 조사'가 끝나는 것이다. 그러나 그런 조사의 과정을 수천 번, 수만 번 거쳐야 비로소 한 작품의 본질을 완벽하게 파악하는 것이니, 그 끝없는 드라마 같은 체험과 '하나'를 알면서 '일체'를 파악하는 '일즉다 다즉일一卽多 多卽一'의 종교적 체험을 동시에 겪는 것이다.

용면와의 부분들을 자세히 분석해 보면 제1영기싹의 다양한 변주로 용의 형상을 만들었음을 알 수 있다. 용의 얼굴이 영기문의 집적이라는 진리를 깨달은 것은, 용의 얼굴을 그려 전체를 채색분석하면서 비로소 알게 된 것이다. 가장 중요한 눈은 보주인데 왜 보주인지 차차 증명해 보일 것이다. 용의 코·눈썹·귀·두뿔·갈기·치아·혀 등 각 부분의 형태나, 입에서 발산하는 영기문은 모두 제1영기싹의 다양한 변주로 구성되어 있다. 옛 예술가들은 왜 그렇게 표현했을까? 그 해답은 수천 점의 영기문을 채색분석한 다음에야 확실히 말할 수 있다. 즉 물에 내재해 있어 보이지 않는 역동적인 대생명력大生命力을 가시화한 것이 영기문인데, 그 다양한 영기문을 구성하는 최소 단위가 제1영기싹이며, 이는 보이지 않는 영기의 가장 위력적인 구상화라 할 수 있다.

그런데 용면와 양 측면에 무엇인지 알 수 없는 영기문이 부조浮彫 되어 있다. 경주에 오래 살았어도 그것이 무엇인지 몰랐다. 지금에야 그 영기문이 바로 용의 입에서 발산하는 또 다른 형태의 영기문임을 알았다. 〈그림 5-1, 5-2〉 또 하나의 다른 용면와, 역시 월지에서 출토되었으며 양지의 작품이라 여겨지는 용면와도

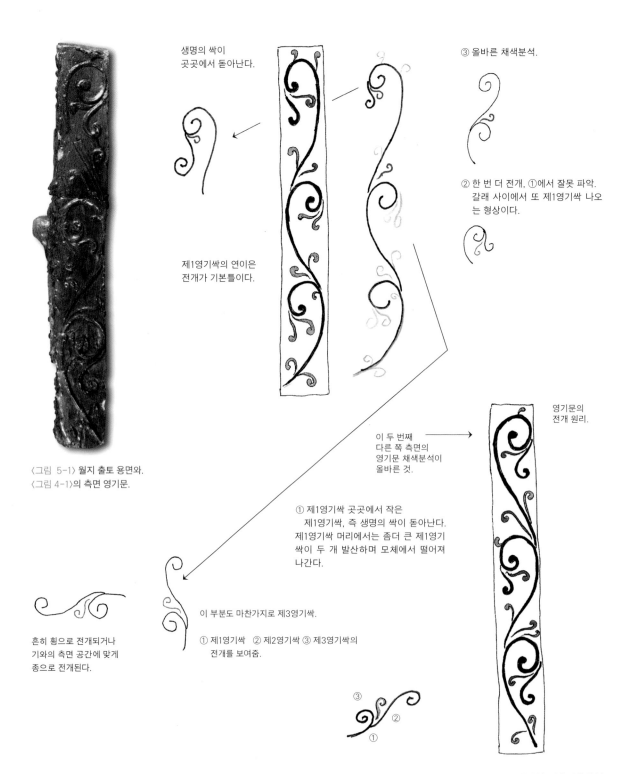

생명의 싹이
곳곳에서 돋아난다.

③ 올바른 채색분석.

② 한 번 더 전개, ①에서 잘못 파악.
갈래 사이에서 또 제1영기싹 나오
는 형상이다.

제1영기싹의 연이은
전개가 기본틀이다.

영기문의
전개 원리.

이 두 번째
다른 쪽 측면의
영기문 채색분석이
올바른 것.

〈그림 5-1〉 월지 출토 용면와.
〈그림 4-1〉의 측면 영기문.

① 제1영기싹 곳곳에서 작은
제1영기싹, 즉 생명의 싹이 돋아난다.
제1영기싹 머리에서는 좀더 큰 제1영기
싹이 두 개 발산하며 모체에서 떨어져
나간다.

이 부분도 마찬가지로 제3영기싹.

① 제1영기싹 ② 제2영기싹 ③ 제3영기싹의
전개를 보여줌.

흔히 횡으로 전개되거나
기와의 측면 공간에 맞게
종으로 전개된다.

③
②
①

2012년 12년 18일 분석

〈그림 5-2〉 월지 출토 용면와 〈그림 4-1〉의 측면 영기문 채색분석.

27

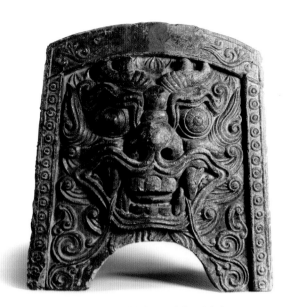

〈그림 6-1〉 월지 출토 용면와, 7세기 말.

〈그림 7-1〉 월지 출토 용면와 〈그림 6-1〉의 측면 영기문.

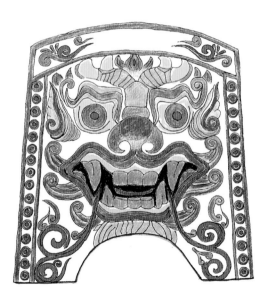

〈그림 6-2〉 월지 출토 용면와 〈그림 6-1〉의 채색분석.

공간이 넓지 않아
짧게 나온다.

노란 부분이 씨방인지
아닌지 분명치 않다.

〈그림 7-2〉 월지 출토 용면와 〈그림 7-1〉의 측면 영기문 채색분석.

채색분석해 함께 다룬다.⟨그림 6-1, 6-2⟩ 용의 입에서 나온 생명 생성의 과정을 보여주는 영기문을 채색분석했다.⟨그림 7-1, 7-2⟩ 용이란 존재는 최고의 신적神的 존재이므로 여래나 보살상을 만들 때처럼 당대 최고의 조각가가 용면와를 만들었으며 표면에 녹색 유약인 녹유를 입혔다. 불상이나 사천왕상 등 가장 위상이 높은 존재에만 녹유를 입힌다. 바로 그런 녹유로 용의 얼굴을 장엄한 까닭은 용의 존재가 동양우주론의 중심에 있는 존귀한 존재이기 때문이다. 그러면 용의 얼굴을 왜 지붕의 추녀마루기와로 썼으며, 아랫부분을 잘라 사래기와로 써서 법당이나 왕궁의 지붕을 장엄했을까? 그것은 용과 용의 입에서 발산하는 영기문이 물을 상징하므로 그를 통해 화마를 막기 위함이었으며 동시에 생명 생성의 근원이기 때문이다.

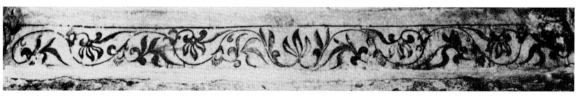

⟨그림 8⟩ 고구려 내리 1호분의 벽화에서 보이는 영기문.

2. 백제 익산 제석사터 출토 암막새기와

인동당초문이 아닌 '영기문', 백제 제석사 암막새기와가 주는 충격적 메시지

영기문을 인동당초문忍冬唐草文이라 부르는 것은 번개를 보고 반딧불이라고 부르는 것과 같다. 영기문은 무한히 다양하게 성립되므로 일일이 명칭을 붙이기 어렵다.

8년 전쯤 책에서 우연히 손바닥 반 만한 수막새기와 파편을 보고 놀랐다. 고구려 내리內里 1호분 벽화의 영기문⟨그림 8⟩과 느낌이 같았기 때문에 백제 암막새기와의 파편이라는 확신은 물론 고구려의 영향을 확인할 수 있었다. 나에게는 놀라운 사건이었다. 사람들은 사원의 지붕이 얼마나 중요한지 모르고 지나쳐버리는 것 같다. 와당의 무늬는 한국미술사의 보고다. 지붕은 하늘과 닿아있고 우주를 상징하기 때문에 우주와 관련된 조형이 많지만, 건축 전공자는 와당에 관심이 없고 기와 전공자는 와당의 무늬에 대해 아무런 연구도 하지 않기 때문에 기와 분야는 미술사학의 사각지대에 있는 셈이다.

〈그림 9-1〉 암막새기와에 새겨진 용의 얼굴.

익산 제석사帝釋寺 출토 암막새기와 파편을 본 후 곧 소장처인 국립공주박물관에서 실물을 보았다. 옥상에서 사진 촬영을 하며 흥분했지만 전체 모양을 알 수 없어서 안타까웠다. 수소문 끝에 익산 원광대학교 박물관에서 1994년에 익산 제석사터 발굴을 했고, 그때 수습한 와당들이 박물관 수장고에 있다는 것을 알고 조사할 수 있는 기회를 가졌다. 수장고에서 만난 암막새기와는 완형이 아니라 용도에 따라 양쪽 끝을 다르게 자른 것이어서 좌우대칭이 아니었지만 전모는 알 수 있었다. 그런데 놀라운 것은 암막새기와의 중앙에 있는 용의 추상적인 얼굴이었다. 〈그림 9-1〉 내가 파편에서 본 것은 용이 입 양쪽으로 발산하는 영기문의 일부분이었던 것이다. 앞서 본 통일신라시대의 추녀마루기와나 사래기와의 용면와는 공간이 좁아서 입에서 나오는 영기문을 길게 표현할 수 없었다.

그런데 암막새기와는 좌우로 길이가 길에서 용의 입에서 발산되는 영기문을 양쪽으로 가능한 한 길게 표현할 수 있다. 모든 영기문이란 추상적이건 구상적이건 용의 입에서 나오는 것임을 깨친 것은 최근의 일이다. 그런데 원광대학교에서 낸 보고서는 이 와당의 무늬를 귀면과 인동당초문이라 불렀고, 시대도 통일신라 때의 것이라 기록한 탓에 백제 기와 도록에 한 번도 나온 적이 없었다. 나는 매우 분노했다. 이 기념비적인 와당이 숱한 통일신라시대의 암막새기와 가운데 하나에 불과한 미미한 존재이며, 더구나 암막새기와의 창안은 통일신라시대에 이루어졌다는 것이다.

나는 분연히 한국기와학회에서 이 기와에 대해 발표했다. 그런데 기와학회의 반응은 뜻밖에 무덤덤해서 오히려 내가 놀랐다. 이 암막새기와와 한 짝이자 함께 출토된 수막새기와〈그림 9-2〉는 전형적인 백제 기와였음에도 불구하고 왜 통일신라시대의 것이라고 주장하는 것일까. 그 학회에서 나는 기와 전공자들이 암막새기와는 통일신라시대의 창안이라고 확신하고 있음을 알았다. 그들은 백제의 암막새기와가 갑자기 출현하자 기왕의 학설을 바로잡기가 싫었던 것이다. 마침내 2009년 제석사 발굴에서 출토된 완형의 암막새기와를 보았다.〈그림 9-3〉 그런데 완형임에도 불구하고 왜 양쪽 끝에 마감이 없는지는 수수께끼였다. 바로 이 글을 쓰면서 양쪽 끝이 만나는 자리에 수막새기와가 놓이므로 그 끄트머리가 보이지 않기 때문에 또 용도에 따라 자유로이 잘라서 사용하기 때문에 마감을 깔끔하

게 하지 않는 것임을 비로소 알았다. 이처럼 한 세트의 암막새기와와 수막새기와가 함께 발굴되었는데도 학자들은 적극적으로 조명하지 않았다. 이런 물증 앞에서도 아직 일본과 중국, 그리고 한국의 많은 학자와 학생은 무심히 인동당초문이라 부르고 더 이상의 설명을 내놓지 않는다. 2011년에 익산 미륵사 기념관에서 한 세트를 전시한 것을 보니 가슴이 메어지는 듯 했다. 설명란에 백제 것이라고 쓴 것도 처음 보았다. ^(그림 9-4) 그러나 문제는 이 기와가 무엇을 상징하는지 학자들이 아직 이해하지 못하고 있다는 점이다.

제석사 출토 암막새기와는 평와^{平瓦}에 드림새가 있고 그 드림새의 공간에 영기문을 압인하여 만든, 세계 최초의 본격적인 암막새기와 창조였던 것이다! 고구려나 중국에선 만든 적이 없고, 삼국시대의 신라에도 없었던 영기문 암막새기와를 백제가 창조함으로써 세계에서 처음으로 '지붕의 미학'이 완성된 것이다! 그리고 그 최초의 암막새기와에 용의 입에서 발산되는 영기문이 아로새겨져 있지 않은가. 이 가장 오래된 암막새기와에 용의 입에서 영기문이 나오는 조형을 창인했다는 것은 세계 미술사를 전면적으로 재해석해야 할 만큼 매우 독창적이고 중요하며 기념비적인 도상이다. 용의 입에서 다양하게 조형화된 영기문이 끊임없이 발산된다는 점의 의미를 인식하는 것이 중요하다. 용의 입에서 영기문이 나온다는 것은 동양의 우주생성론과 관련이 있다. 그러므로 한국 불교미술사 연구의 역사에서 귀면을 용면으로 인식하게 된 것은, 한국미술사학의 연구가 이제부터 시작이라는 것을 의미하기도 한다. 중국에서는 당^唐 시대에도 암막새기와는 만들어지지 않았다.

그러면 용의 입에서 나오는 영기문의 도상이 어떤 조형 과정을 거쳐서 이루어졌는지 알아보자. 채색분석해 보면 용의 얼굴이 놀랍도록 추상적으로 표현되었음을 알 수 있고, 영기문이 양쪽으로 얼마나 절묘하게 전개해 가는지 알 수 있다. ^(그림 10) 그리고 양쪽 입가에서 가장 먼저 면으로 된 제1영기싹이 나오고 만물 생성의 제1영기싹에서 다시 두 번째 제3영기싹이 나오지만 구조는 본질적으로 첫 번째 제3영기싹과 같은 것이다. 그리고 동시에 다시 최초의 제3영기싹이 나오면서 절묘하게 반복되는데, 같은 영기문의 전개를 피해 조형상 변화를 준 것뿐이다. 이 용의 입에서 나오는 영기문 역시 만물 생성의 근원이 된다. 제1영기싹이 만물 생성의 근원이라면 제2, 제3영기싹도 자연히 만물 생성의 근원이 되는 것이다.

〈그림 9-2〉 수막새기와.

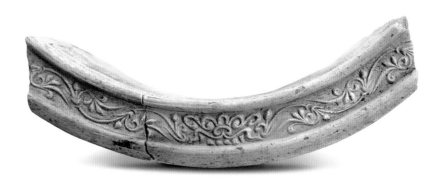

〈그림 9-3〉 암막새기와의 완형.

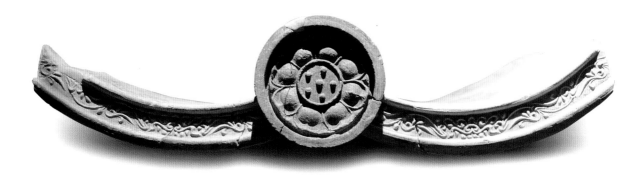

〈그림 9-4〉 암막새기와와 수막새기와의 한 세트.

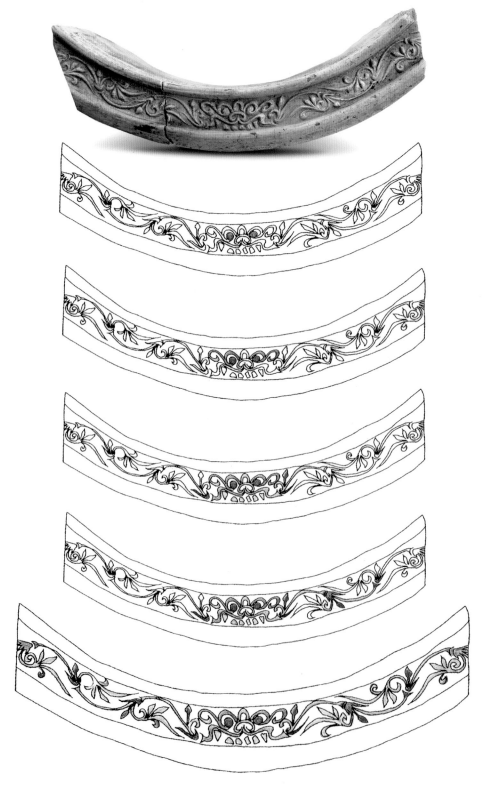

〈그림 10〉 제석사 암막새기와의 채색분석.

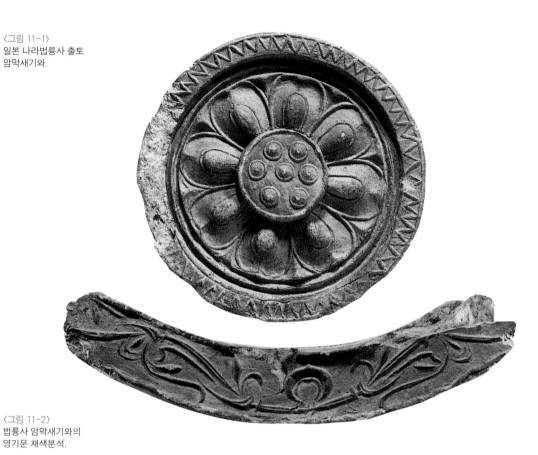

〈그림 11-1〉
일본 나라법륭사 출토
암막새기와.

〈그림 11-2〉
법륭사 암막새기와의
영기문 채색분석.

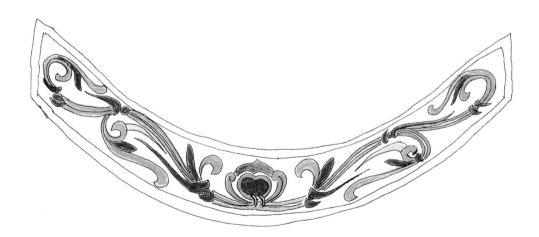

중앙에 이면보주二面宝珠

아름답고 독특한 제3영기싹은 율동적인 매듭을 통하여 두 갈래로 갈라지며 전개된다.
즉, 곡선으로 이루어진 제3영기싹 덩굴 영기문이 이면보주에서 양편으로 발산하여 뻗어간다.

백제 제석사 암막새기와의 조형은 그대로 일본으로 건너가 법륭사 ^{法隆寺}를 비롯해 초기의 여러 사찰을 창건할 때 널리 쓰였음을 알 수 있다. 다만 중앙에 용의 얼굴 대신에 용을 상징하는 두 개의 보주를 두고 그 보주 양쪽으로부터 발산하는 영기문의 기본적 구성원리는 제석사 것과 똑같지 않은가! **(그림 11-1, 11-2)** 그러므로 일본에서 처음으로 사원을 창건할 당시 백제의 와공이 건너간 것이 틀림없다.

용의 양쪽으로 뻗어나가는 무늬를 일본이나 한국 학자들은 당초문 ^{唐草文}이라 부른다. 중국 학자들에게는 당초문이 도저히 성립될 수 없는 용어이므로 만초문 ^{蔓草文}이라는 용어를 쓴다. 우리나라에서는 100년 동안 '당초문'으로 불러오다가 최근 중국에 유학한 이들이 늘어나면서 '만초문'이라고 쓰는 경우가 많아졌다. 혹은 한글로 '넝쿨무늬'라고 고쳐 쓰는 경우도 있는데, 어느 용어이건 올바르지 않다. 당초문이건 만초문이건, 이런 용어들은 줄기·덩굴·잎이 얽히고 설킨 식물문양에 대한 통칭이다. 조형적으로 연속문양을 형성하는 경우가 많고 주제 식물에 따라 인동당초·포도당초·모란당초 등으로 이름 붙여진 것 외에 양식화되어 식물의 종류를 판별할 수 없는 것도 적지 않다. 예로부터 세계 각지에서 기독교, 불교, 이슬람교를 막론하고 건축·공예·회화·조각·복식 등 조형미술의 모든 분야에 장식문양으로서 쓰이고 있다.

그러나 이 모든 무늬는 백제 제석사 암막새기와의 무늬에서 살펴보았듯이 단순한 넝쿨풀이 아니라 놀랍게도 생명 생성의 과정을 보여주는 동시에 동양의 우주생성론을 반영한 영기문이다. 모두가 제1, 제2, 제3영기싹으로 이루어진 영기문이다. 식물이 아니다. 모두 식물로 보이나 결코 식물이 아니고 식물 모양을 빌린 심오하고도 추상적인 진리, 생명의 무한한 전개를 나타낸 것이다. 인동당초, 포도당초, 모란당초, 연화당초, 서양의 아칸서스나 아라베스크 같은 용어들은 모두 올바르지 않다. 그동안 우리는 세계미술사에서 큰 비중을 지닌 이 모든 무늬에 올바른 용어를 부여하지 않았으니, 단지 무늬만이 아니라 모든 조형미술 장르의 정의에까지 오류를 범하게 되었다.

그리고 모란이나 연꽃, 국화 등이 어떻게 덩굴을 이루는가. 합리적으로 생각해보라. 사람들은 예술이 제멋대로라고 말한다. 그러나 조형미술은 과학 이상으로 합리적이며 논리적이다. 나의 해석방법은 상상의 산물이 아니며, 어떤 조형이건 수천 점을 하나하나 채색분석하며 철저히 검증하여 증명해 나가고자 하는

노력의 산물이다. 영기화생론의 원리로써 일체의 당초문의 진실이 풀리고 올바른 조형 구성과 상징 구조를 밝히게 될 것이다. 세계의 모든 덩굴무늬가 영기문임을 확인하는 순간은 아마 절대 잊을 수 없는 순간이 될 것이다.

앞으로 영기문을 당초문이나 만초문이라 부르는 것은, 생명 생성의 과정을 인류가 조형적으로 이루어낸 위대한 업적을 무자비하게 무의미화 無意味化 시키는 것이므로 깊이 반성해야 한다. 그동안 배우고 가르쳐왔던 것이 옳지 않으면 단호하게 바꾸면 된다. 그것이 학문의 길이요, 학문이 발전해 가는 길이다.

3. 고려 사경 표지의 영기문
사경에서 발산하는 무량한 보주

첫 페이지인 사경 寫經 표지에서 『화엄경』이나 『법화경』 등 내용을 압축한 제목이 탄생, 즉 영기화생하고 있다. 그리고 한 장 제치면 엄청난 폭발음과 함께 여래가 현신한다. 그렇게 영기화생한 여래가 그다음 페이지부터 설법하기 시작한다. 여래보다 법이 먼저 영기화생하고 그다음 여래가 나타나 법을 설한다. 그러니 글씨 또한 훌륭하지 않을 수 없다. 즉, 사경의 표지는 사경 한 권의 절대적 진리로부터 영기가 발산하는 장엄한 광경이다.

일본 가나자와시 대승사 大乘寺 소장 고려 법화경 사경의 표지를 살펴보기로 한다. 〈그림 12-1〉 감색종이에 금으로 그린 사경의 크기는 30×10.5cm이며, 대부분의 사경은 크기가 그 정도로 거의 같다. 고려와 조선시대의 모든 사경은 표지 그림이 똑같다. 우리는 항상 중국으로부터 많은 영향을 받았다고 막연히 생각하고 있으며 동시에 마음속엔 열등감이 함께 잠재해 있다. 그러므로 '우리나라의 독창적인 것은 우리 눈에 보이지 않는다.' 많은 한국 연구자는 무엇인지 알 수 없는 도상의 해답을 중국에서 찾으려 애쓴다. 중국에서 같은 도상이나 작품을 찾으면 그것만으로도 기뻐하고 학계에 공헌했다고 생각한다. 그러나 그 도상이 무엇인가를 연구하고 밝혀야 학계에 공헌하는 것이다. 또한 아직도 일본의 연구 성과를 그대로 따르고 있어 일본의 오류가 우리의 독창적 요소를 지워버리곤 한다.

이 무늬는 〈그림 12-1〉 '씨방=보주 꽃 넝쿨 영기문'이다. 왜 이런 명칭을 만들게 되었는지 알아보자. 2006년 8월 22일, 사경 표지의 둥근 모양이 처음으로 보주로 보였다. 여러분은 보주꽃이란 말을 처음 들을 것이다. 연꽃의 반구형 씨방 대신에 석류 모양 씨방이 들어앉고, 그 투명한 씨방 주머니 안에 가득찬 씨앗들이 무

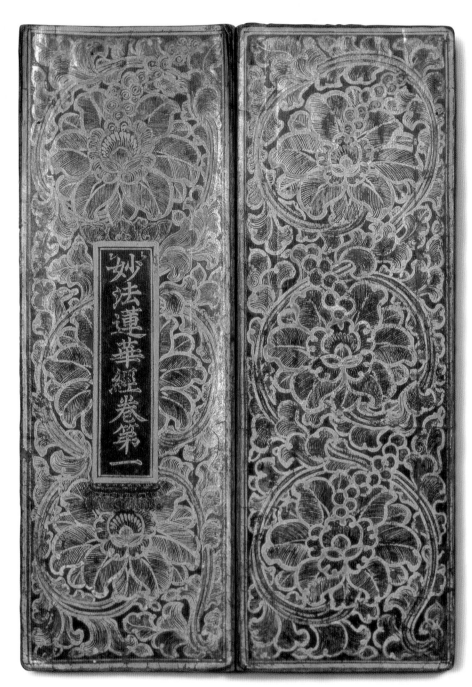

〈그림 12-1〉 고려 법화경 사경(1315년) 제1표지, 일본 대승사 소장.

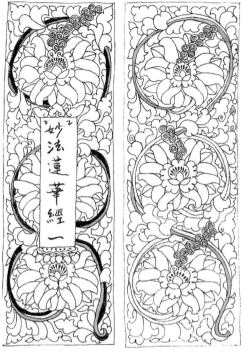

1 　연이은 제1영기싹.

2 　제1영기문에서 면으로 된 영기싹이 돋아난다.

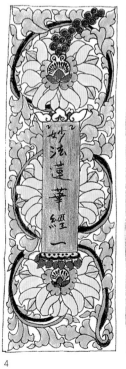
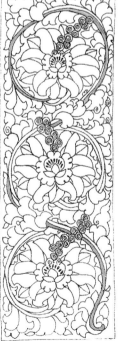

3 　영기꽃을 피운다.

4 　영기꽃의 씨방에서 말린 보주가 힘차게 솟아 나온다.

일본 가나지와시 대승사 사경

① 두 줄기 큰 영기싹. 줄기에서
　영기싹이 돋는다.

② 이중의 씨방에서 법화경 진리 화생.

③ 영기꽃(창조된 꽃).

④ 법화경에서 발산하는 영기.
　제3영기싹들

⑤ 마 씨방에서 보주들이
　소용돌이치면서 쏟아져 나온다.

연꽃 씨앗과는 다른 모양의
씨앗으로 표현. 씨방이다.

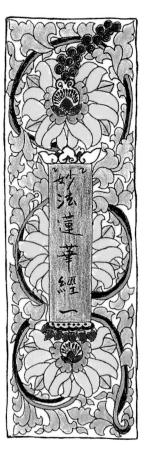
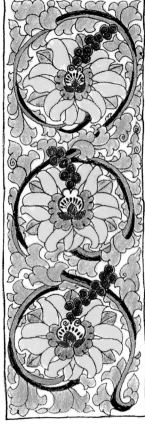

제3영기싹.

붕긋한
영기문.

두 개의
영기문이
합쳐진 것.

창조된 꽃잎.
일종의 제3영기싹이다.

현실에서 보이는 꽃이 아니다.

전개의 두 가지 방법

영기문 두 줄기가 서로 엇갈리고 함께 어울리며 한 가닥은 때때로
보이지 않고 파상문을 이룬다.

〈그림 12-2〉 법화경 표지 채색분석과 설명.

량보주로 변화해서 줄줄이 쏟아져 나오는 형국이 확인되는 순간, 나는 기뻤다. 그것은 연꽃이 아니고 보주가 피어 나오는 보주꽃이었다. 씨방에 대해 진지하게 생각한 지 반년 만에서야 마침내 그 도상의 상징을 읽어낼 수 있었다. 그즈음 단청에서 가장 중요한 도상인 '씨방=보주'의 조형을 풀어냈다. 중생은 누구나 여래의 씨앗을 마음에 지니고 있다. 그 여래장 사상을 조형적으로 표현한 것이 바로 씨방에서 보주들이 쏟아져 나오는 형국임을 단청을 다루면서 확인했던 것이다. 즉 여래의 씨앗들은 여래가 되어 쏟아져 나온다. 보주에 대한 논문을 이미 오래 전에 쓴 바 있었고, 특히 그즈음 보주의 중요한 상징성에 대해 생각하던 중이어서 그랬는지, 홀연히 그 둥근 알들이 처음으로 보주로 보인 순간이었다! 우주에 여래가 충만하다는 것은 보주가 설법한 진리가 충만하다는 이야기다.

고구려 강서대묘의 무늬에서 이 도상의 원형을 찾아 볼 수 있다. 즉, 반 팔메트 모양 영기무늬에서 연꽃이 피고 연꽃에서 팔릉형 八稜形 보주가 화생하고 다시 보주에서 팔메트 모양 영기무늬가 발산하는 도상과 그 원리가 똑같다. 놀라운 일치다. 보주는 바로 경전 法華經 이라는 절대적 진리다. 모든 경전은 절대적 진리다. 보주라는 구형 球形 은 봉합이 없는 완벽한 형태로, 절대적 진리 혹은 완전한 깨달음을 상징하기 때문이다. '묘법연화경'이라고 쓴 경제 經題 역시 영기문에서 시작해 마지막으로 보주꽃에서 화생하고, 다시 경제 위로 잎 모양 영기무늬가 발산하고 있다. 진리 탄생의 도상이다.

그 이듬해 7월 28일, 국립박물관에 가서 고려 사경들을 촬영하고 있었다. 몇 번째인지 모른다. 열 번은 더 갔을 것이다. 2007년은 잊을 수 없는 해였다. 사경 표지 그림의 상징을 풀어낸 지 1년 만에 국립박물관에서 열린 '사경변상도의 세계'라는 특별전을 만났으니 그 해 하반기는 나의 학문 세계가 대전환되는 느낌이었다. 한국의 사경변상도는 참으로 놀라운 세계였다. 대형 불화인 괘불 掛佛, 높이 10~15미터 내외의 그림을 읽어 온 나에게 20×50센티미터 내외의 작은 불화인 사경이 그렇게 뚜렷하게 보일 수가 없었다. 대형 불화를 읽었기 때문에 작은 불화가 보였던 것이다. 사경변상도의 경우는 작은 화면이기 때문에 전부 선 線 으로 이루어져 있다. 철저히 가는 선으로 극도로 압축시켜 훨씬 더 긴장감이 돈다. 그 당시 중국의 사경변상도와 비교해 보니 고려 것이 월등히 역동적이었다. 그중의 한 사경 표지를 선정하여 백묘로 그린 다음 채색분석했다. 〈그림 12-2〉 부분적인 설명은 그림에 써놓았으니 이 글에서는 반복하지 않는다.

9월 14일 오후, 박물관으로 출발하기 전에 연구실에서 잊지 못할 일이 일어났다. 고구려 고분벽화를 살피던 중 "만세!" 하고 소리칠 수밖에 없는 일이었다. 한국의 모든 사경 표지에는 직사각형이 그려져 있고 그 안에 경전 이름이 적혀 있다. 바로 그 첫 글자 위 양쪽에 2나 3 따위를 흘려 쓴 기호 같은 것이 있는데, 그것이 무엇을 뜻하는지 전혀 알 수 없었다.〈그림 13-1〉 경전의 시작 부분인 만큼 그 자리는 표지에서 가장 중요한 곳이다. 불가사의하게도 한국의 모든 사경에는 같은 자리에 같은 표시가 있다. 도대체 무엇을 뜻하는 걸까. 그것은 바로 또 하나의 영기문이 간단하게 표시되어 있는 것이며, 그 영기문은 경전이 탄생한다는 것을 의미한다. 이는 고구려 벽화 오회분 4묘에서 황룡黃龍과 영수靈獸 주변에서 찾아낸 것이다.〈그림 13-2, 13-3, 13-4, 13-5〉 비슷한 표시가 황룡의 주변 여기저기에서도 보이는데, 이 영기문에서 황룡이 화생하듯 사경 표지 양쪽에 위치한 영기문에서도 경전의 이름이 화생하는 것이다.

〈그림 13-1〉 〈그림 13-2〉 〈그림 13-3〉 〈그림 13-4〉 〈그림 13-5〉

4. 고려 나전 칠기 영기꽃 넝쿨영기문 경전함
절대적 진리를 담은 경전에서 발산하는 역동적 영기문

그처럼 아름답고 역동적인 변상도와, 한 자 한 자 심혈을 기울여 진리를 표현한 글씨와, 심원한 사상을 담은 표지를 가진 세계 최고의 책, 경전을 담은 경전함은 어떻게 표현했을까? 크고 작은 여러 형태의 나전칠기가 있는데 모두가 불교와 관계가 있을 것으로 생각된다. 경전함 가운데 높이 26센티미터, 가로길이 48센티미터, 세로길이 25센티미터에 달하는 큰 경전함은 아마도 경전들 가운데서도 양이 가장 많은 화엄경을 봉안했던 것이 아닐까 한다. 경전이 법신사리이므로 경전함은 법신사리함, 즉 사리장엄구의 기능을 지녔음에 틀림없다. 한국의 금속제 사리장엄구가 세계에서 가장 뛰어난 만큼, 법신사리를 봉안한 법신사리함도 범상치 않을 것이라는 생각이 든다.〈그림 14-1, 14-2〉

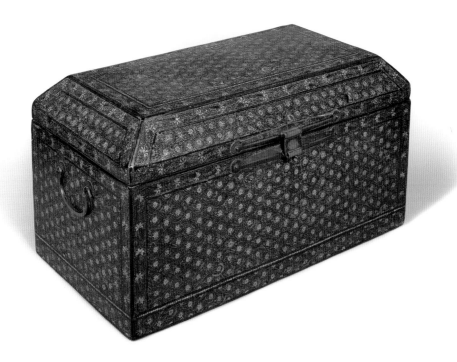

〈그림 14-1〉 경전함.

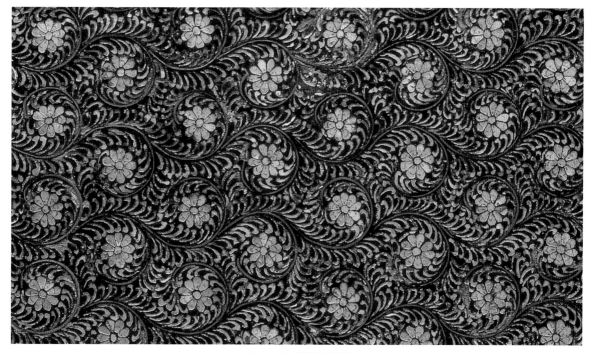

〈그림 14-2〉 경전함의 영기문.

2006년 9월 5일부터 10월 8일까지 〈나전칠기―천 년을 이어온 빛〉 특별전이 열렸다. 진열실을 들어서는 순간 갑자기 가슴이 메어지는 것 같았다. 전시된 모든 작품이 영롱한 영기에 강렬하게 발산하고 있었다. 전복이나 소라, 조개 등의 맑은 색이 어울려 눈부시게 빛나는 신비한 분위기였다. '색'의 신령스러운 기운을 느낄 수 있었다. 모든 무늬가 영기문이었다. 나는 흥분을 억누르지 못한 채 수없이 전시장을 찾아 전체 및 부분 사진촬영에 열중했다.

〈그림 15-1〉 경전함 영기문의 채색분석 1

〈그림 15-2〉 경전함 영기문의 채색분석 2

〈그림 15-3〉 경전함 영기문의 채색분석 3

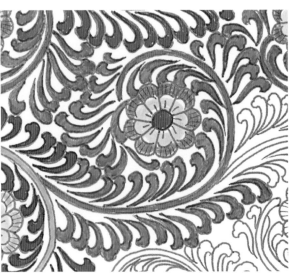

〈그림 15-4〉 경전함 영기문의 채색분석 4

전시된 나전칠기 가운데 나의 눈을 끈 것은 경전함이었다. 그러나 부끄럽게도 우리나라에는 고귀한 책을 담는 나전칠기 불경함이 단 한 점도 없다. 세계에 모두 6점이 남아 있는데 우리나라에 한 점도 없는 것은 정부나 불교계의 책임이 크다. 경전함 표면에는 정교하고 화려한 무늬가 있다. 우리나라 학자들은 그 무늬를 '국화넝쿨무늬'라 부르고 있다. 왜 경전함을 국화넝쿨무늬로 장엄했을까. 누구도 그에 대한 설명을 하지 않고 있다. 옛 무늬 중에 의미 없는 무늬는 하나도 없다. 과연 국화꽃으로 된 넝쿨무늬일까? 경전을 자세히 살펴보면 그것은 국화가 아니다. 그리고 국화는 넝쿨을 이루지 않는다. 종전에는 일본 학자들이 붙인 명칭을 무조건 따라 '국화당초문'이라 불렀다. 최근 들어 당초문을 넝쿨무늬로 바꾸어 부를 뿐 근본적으로 달라진 것은 조금도 없다.

1. 큰 영기싹 줄기(녹색)에서 세 가지 영기싹(빨간색)이 회돌이치며 줄기 양쪽으로 발산한다. 이 세 가지 영기싹이 기세 강하게 발산한다.

2. 강력히 회돌이치며 줄기에서 영기가 발산하는 그 영기싹 줄기 끝에서 영화된 꽃이 탄생한다. 빨간색과 녹색은 각각 영기문의 단위를 분명히 하기 위한 것이다.

세 가지 영기싹.

〈그림 15-5〉 경전함 영기문의 채색분석 및 설명.

이 글에서 다루는 경전함은 일본의 한 개인 소장 경전함이다. 도록의 설명에 따르면 다음과 같다. "이 경전함은 하단 둘레를 국화넝쿨무늬로 장식했다. 9개의 꽃잎으로 구성된 국화, C자 모양의 잎사귀 표현, 넝쿨의 단선 금속선 사용, 경계선의 꼰 금속선 사용 등은 고려 전기와 같은 솜씨를 보여준다. 또한 하단을 제외한 각 면 둘레의 모란 꽃잎은 마치 은행잎을 조합한 듯한 형태를 보이고 있다. 그러나 복채한 대모는 사용하지 않았고 꽃잎에 정교한 선각을 새겼으며 잎사귀의 하단보다 머리 부분이 더 두툼해지는 모습을 보이고 있다."

그러나 이 무늬는 현실에서 보는 꽃이나 잎이 아니고 단순한 장식무늬도 아니다. 모두 역동적인 영기문이다. 절대 진리가 발산하는 영기를 역동적이고 아름다운 영기문으로써 경전함 표면에 가득 채웠던 것이다. 영기 줄기에서는 무수한 영기가 촘촘히 싹터 나온다. ^(그림 15-1, 15-2, 15-3, 15-4, 15-5) 경전이라는 진리의 생명에서 발산되는 영기문이 얼마나 아름답고 힘이 있는지 알 수 있다. 이 무늬를 파악하려면 먼저 백묘를 떠야 한다. 그저 작품만 보면 영기문의 형성과정을 파악할 수 없다. 백묘를 뜬 다음에는 반드시 채색분석을 해야 한다. 모든 영기문은 엄격한 표현 원리에 의해 성립된 것이므로, 단계적으로 채색해나가면 그 성립 과정을 뚜렷이 볼 수 있다.

5. 고려 나전 칠기함
아무도 상상 못 했던 우주에 가득찬 보주

우주에 보주가 가득차 있다고 말하면 아무도 믿지 않을 것이다. 전공이 불상인데도 석굴 사원의 궁륭 천정에 왜 대연화가 있는지 몰랐다. 천공을 상징하는 궁륭 천정은 우리나라 석굴암에도 있는데, 불화에서도 왜 여래의 위에 대연화가 있는지 까닭을 알 수 없었다. 그런데 보주에 대한 공부를 몇 년째 하고 나니 그 대연화 가운데의 씨방이 유난히 크고 씨앗들이 수많아 보이지 않는가. 씨앗은 생명의 근원이니 역시 만물 생성의 근원인 보주로 변화해 씨방에서 무량하게 나오는 도상을 살펴보았다. 바로 그렇게 줄줄이 나오는 보주가 우주에 가득차 있을 것이라는 생각을 해보았으나, 하늘에 수많은 보주를 그려 넣는다는 것은 조형상 어려운 일이다. 또 그렇게 그려진 불화를 본 적이 없어서 나의 생각이 맞는지 확신할 수 없었으나, 그럴 가능성은 항상 문을 열고 있었다. 지금 기억해 보니 백제 미륵사 사리기를 심포지엄에서 발표할 때, 사리기의 여백에 가득찬 원을 동양의

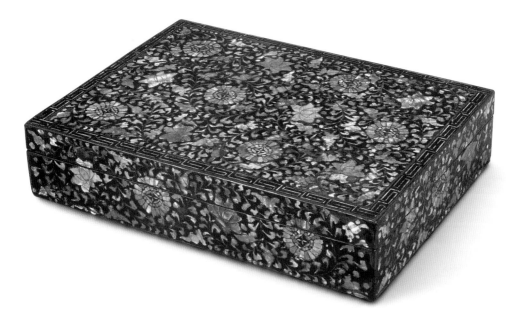

〈그림 16-1〉 경전함. 개인(일원암) 소장.

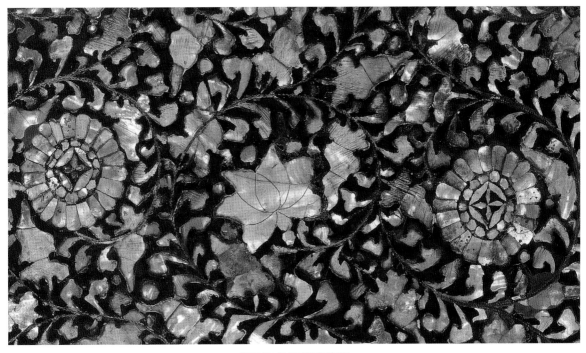

〈그림 16-2〉 경전함의 영기문.

학자들은 전부 일본 학자들이 만든 어자문魚子文, 즉 물고기 알이라는 용어로 부르고 있지만 이는 그릇된 것이요, 그것은 우주에 충만한 보주임을 주장했다.

그러나 사경의 표지에서 살펴본 것처럼, 씨방에서 무량한 보주가 나오는 의미를 밝히는 동안 우주에 충만한 보주가 표현될 수 있다는, 아니 표현되어야 한다는 확신을 갖게 되었다. 보주가 우주에 가득차 있다는 것은 우주에 대생명력이 가득차 있음을 의미한다는 것을 알아야 한다.

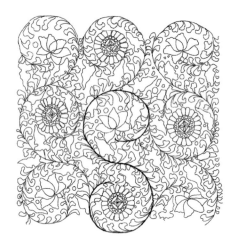

〈그림 17-1〉 넝쿨무늬 영기문 백묘.

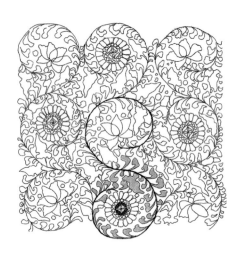

〈그림 17-2〉 넝쿨무늬 상자 영기문의 채색분석 1

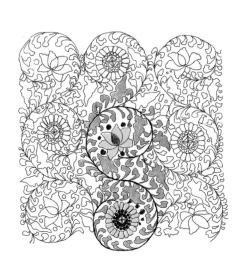

〈그림 17-3〉 넝쿨무늬 상자 영기문의 채색분석 2

〈그림 17-4〉 S자 영기문의 무량보주 탄생.

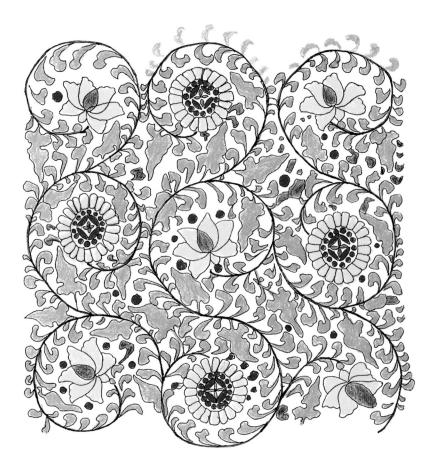

〈그림 17-5〉 전체 영기문 채색 - 대생명의 무한 확산.

우주에 가득찬 도상의 빌미를 나는 어느 나전칠기에서 확인할 수 있었다. 개인이 소장하고 있는 그 나전칠기 상자는 국립박물관에서도 전시된 바 있다. 〈그림 16-1〉 도식화되거나 정형화되어 있지 않고 자유분방하게 표현되어 있어서 개인적으로 좋아하는 작품이다. 영기꽃이나 줄기에 돋아나는 제1영기싹의 대담한 변형 역시 매력적이어서 결국 백묘를 뜨고 채색분석하기로 마음먹었다. 〈그림 16-2〉

나전칠기 상자 표면에는 학계에서 모란 당초문이라 부르는 무늬가 자개로 앞서 말했듯 자유분방하면서도 영롱하게 아로새겨져 있다. 두 개의 제1영기싹이 만나 이루어진 S자 모양이 우선 잡힌다. 〈그림 17-1〉 그 줄기 양쪽으로 경전함의 것처럼 부정형으로 제1영기싹이 싹트고 있다. 〈그림 17-2〉 어떤 것은 무언지 알 수 없는 커다란 잎 같은 것으로 뻗어나가기도 한다. 그리고 마침내 줄기 끝에서 영기꽃이 탄생한다. 〈그림 17-3〉 영기꽃이란 영화된 꽃이며 그 꽃에서 무량한 보주가 생

〈그림 18-1〉 무량보주 채색분석 1

〈그림 18-2〉 무량보주 채색분석 2

〈그림18-3〉 무량보주 채색분석 3

겨난다. 씨방에 해당하는 무량보주가 있고 무량보주에서 나온 보주들이 주변을 둘러싸고 있다. 〈그림 18-1〉 세상 사람들이 무량보주를 칠보문이라 잘못 부르고 있다는 것을 이미 지적한 바 있다. 그것은 일반적으로 국화라고 잘못 부르는 꽃을 크게 확대한 것 같이 보인다. 그 영기꽃의 씨방, 즉 보주만을 보면 무량보주임을 바로 알 수 있다. 중앙에 무량보주가 있고 주변을 보주들이 둘러싼 형태는 건축 부재 어디에서나 볼 수 있고, 불화에서는 하늘에 배치되고 있다. 〈그림 18-2〉

즉 우주에 가득찬 보주인 것이다. 다음에 다른 방향으로 뻗어나간 끝에서는 역시 사람들이 모란이라고 잘못 부르는 꽃이 탄생하고 있다. 〈그림 18-3〉 그런데 그 영기꽃에는 이상한 부분이 있다. 즉 중앙에서 서로 교차하는 두 꽃잎이 있는데 겹침으로써 생기는 보주 같은 부분이 있다. 그 부분은 붉은 색으로 칠하고 나머지 꽃잎은 노란색으로 칠했다. 그 주변 여백에는 빨간 보주가 불규칙하게 배치되어 있다. 즉 영기꽃에서 발산하는 보주가 드디어 공간에 배치되기에 이른 것이다. 바로 이 S 자 모양 영기문에서 영기문이 사방으로 퍼져나가는 것을 알 수 있다. 〈그림 17-4, 17-5〉

그런데 이 독특한 영기꽃 모양은 어디에서 연유한 것일까. 고구려 벽화를 연구할 때 그런 모양의 조형이 많이 있음을 발견하고 그 겹치는 부분이 무엇을 의미하는 것일까 의문을 가졌다. 〈그림 19〉 간단한 것도 그런 방법으로 영기꽃을 만들었고, 때때로 중앙 부분만 공간에 배치하는 경우도 있었다. 〈그림 20〉 무어라고 설명할 길이 없었다. 그런데 우리나라 나전칠기를 살펴보면서 무릎을 쳤다. 고구려 벽화에서 영기꽃을 만들 때, 이미 두 꽃잎이 교차하면서 씨방 모양을 자연스럽게 만들었다는 것을 알았다. 바로 그 중앙 부분의 형태가 보주임이 틀림없다는 것을 중국 북위의 '보주의 연화화생'이라는 도상에서 확인할 수 있다. 〈그림 21〉 연화에서 화생한 보주에서 영기문이 사방으로 발산하고 있다.

　채색분석을 마치고 나니 자유분방한 조형과 빨간 보주의 불규칙적인 배치가 오히려 아름답지 않은가. 영기꽃 중 하나는 옆에서 본 것이고 다른 하나는 위에서 본 것이나 같은 꽃은 아니다. 그러나 '씨방에서 발산하는 보주'라는 숨겨진 상징은 같다. 공간에 불규칙하게 배치된 보주들이 내 마음을 고양시켰다. 이제 우주의 광활한 공간에 가득찬 보주들이 조형적으로 나타나기 시작했음을 감했다.

〈그림 19〉 감신총 영기꽃.

〈그림 20〉 장천 3호분 영기꽃.

〈그림 21〉 중국 북위 묘지석의 보주의 연화화생.
(연꽃잎 같은 모양이 보주를 정착하는 과정)

그러면 경전함의 그 세밀하고 정교한 무늬가 무엇을 상징하는지 분석해보기로 한다. 우선 도록에 언급된 국화는 국화가 아니다. 국화만이 아니고 수많은 꽃이 그런 형태를 띤다. C자는 영기싹을 말한다. 잎사귀의 머리가 두툼한 것은 제1영기싹을 면으로 표현하면 자연히 그런 형태가 된다. 채색분석한 것을 자세히 살펴보기로 하자. 여러 번 시행착오를 겪었는데 그대로 두고 살피려 한다. 3000여 점이 넘도록 채색분석을 했어도 아직 시행착오를 겪을 정도니, 도상에 따른 채색분석은 쉽지 않다. 특히 경전함의 무늬는 매우 어렵다. 그러나 옛 장인들이 그 작은 영기싹들을 오려내어 하나하나 붙인 것에 비하면 그 노고의 1000분의 1도 되지 않을 것이다. 옛 장인들이 경전함의 영기문에 온갖 심혈을 기울인 까닭이 있는 것이다.

녹색 영기싹을 칠하고 나니 그 영기싹 줄기 곳곳에서 촘촘히 발산하는 영기싹 영기문들은 세 가지 형태를 띠고 있음을 알게 되었다. 처음에 육안으로는 분별하지 못했으나 확대해 보니 세 가지 영기문이었다. 영기꽃의 가운데 둥근 것은 보주일 가능성이 크다. 씨방 자리이기 때문이다. 영기꽃은 국화가 아니라 영화된 꽃으로, 영기싹 줄기 끝에서는 만물이 탄생한다. 처음에는 촘촘한 영기싹들이 흔히 그렇듯이 줄기 안쪽에서만 발산되는 줄 알았는데, 칠하고 보니 영기싹 줄기 양편에서 발산되는 것을 알게 되었다. 또한 채색법을 바꾸어 영기싹을 푸른색과 붉은 색으로 다르게 칠했더니 하나의 단위가 분명해지면서 파악하기가 쉬워졌다. 영기싹 줄기도 처음에는 같은 녹색으로 칠했더니 연결 방법이 뚜렷하지 않아서, 마지막에서 보다시피 마침내는 줄기를 연두색으로 하고 다음 전개에서는 붉은색으로 칠해 영기문의 전개를 뚜렷하게 보여주기로 했다.

전체를 채색분석하니 영기싹에서 다시 영기싹들이 회돌이치며 기세 좋게 발산하는 형상이 황홀했다. 원래 작품에서는 느끼지 못한 강력한 영기가 채색분석을 하니 뚜렷해졌다. 절대적 진리를 담은 경전을 보관하는 경전함이 단순히 장식적으로 만들어졌을 리 없다. 절대적 진리에서 강력히 발산되는 영기를 오롯이 표현한 나전칠기 경전함이야말로 세계에 자랑할 만한 법신사리함이 아닌가. 이제 경전함이 거룩하게 보이지 않는가. 경전함이 법신사리함으로 보이지 않는가. 나전칠기 경전함이 비로소 제 의미와 상징을 회복하지 않았는가.

이상 다섯 점만 선정, 채색분석해 보았다. 원래 작품에서는 영기문의 성격을 단색으로 표현하거나 채색을 해도 한계가 있어서 파악하기 힘들다. 하여 필자가

영기라는 생명 생성의 단계를 보여주는 '채색분석법'을 정립한 것이다. 채색분석은 원래 30에서 50에 이르는 단계를 보여주어야 하지만 사정상 몇 단계만 보여주고, 〈청화백자 넝쿨모양 영기문 항아리〉와 〈청화백자 용 영기화생문 항아리〉만 모든 단계를 보여주려고 한다. 더 많은 영기문을 보여주며 해석해야 본 청화백자의 영기문이 눈으로 올바르게 인식될 것이지만 다섯 점만을 선정했다. 그러면 이제 어느 정도 여러분의 눈과 마음이 변했을 것이니 다음에 다룰 청화백자들은 보다 더 뚜렷하게 시야에 들어올 것이다.

4장 청화백자와 철화백자

무릇 용어란 한 작품이 지닌 모든 것을 함축해야 한다. 필자는 영기화생론에 입각하여 작품을 재사유함으로써 용어를 새로이 정립해보려 한다. 우선 우리가 흔히 알고 있는 청화백자를 몇 점 보여주려 한다.

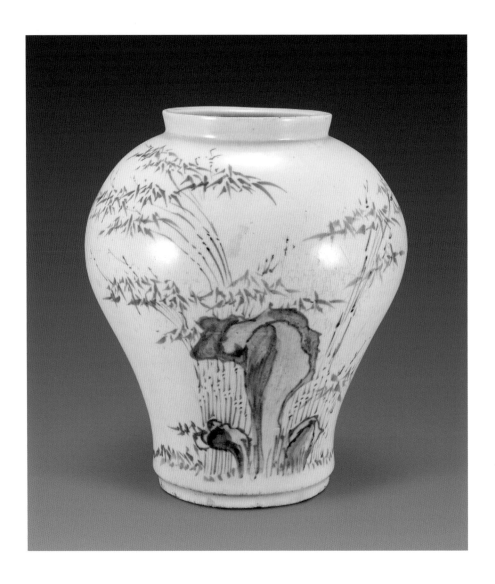

청화백자영석죽학문호
白磁靑畵靈石竹鶴文壺
(호림박물관 소장)

조선, 18~19세기
높이 24cm

한 면에는 영기문과 선학仙鶴을 그렸고, 다른 한 면에는 영화된 바위와 대나무를 그렸다. 영화된 바위와 모란 모양 영기꽃을 함께 그린 것과 맥락이 같다. 모두 영기화생하는 광경이다. 뒷면에 있는 선학과 바람에 나부끼는 듯한 대나무도 역동적이다. 여백의 미를 잘 살린 수작이다.

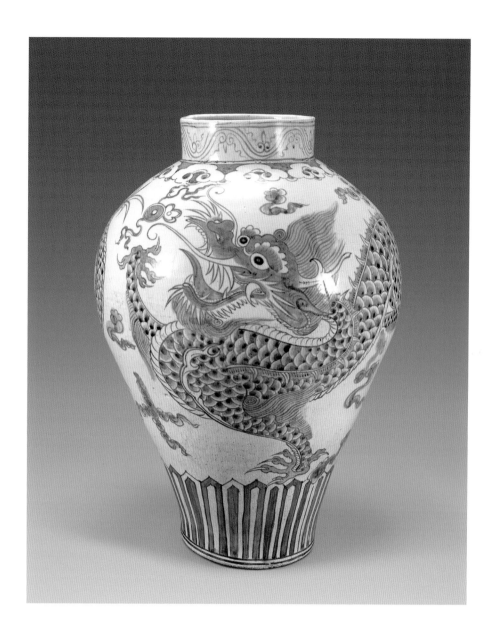

청화백자용영기화생문대호
白磁靑畵龍靈氣化生文大壺
(호림박물관 소장)

조선, 18세기
높이 56.9cm

하단에 높은 영기문 띠를 두고, 상단을 제1영기싹 영기문으로 이루어진 영기띠로 둘렀으며 목에는 파상문과 함께 가는 제3영기싹 영기문이 그려져 있다. 이 상·하단 영기문에서 항아리가 영기화생하는 모습을 보여주고 있다. 용은 영기문의 집적集積으로 '물'을 상징한다. 용의 입에서 나온 동심원의 보주가 있으며 여기에서 영기가 발산한다. 구름 모양 역시 영기문으로 이로부터도 용이 영기화생한다. 그러면 왜 항아리에 물을 상징하는 봉황이나 용을 그리는가? 물을 가득 담은 항아리는 팽창하는 만병滿甁의 성격을 띠며 이 만병에서 만물이 화생한다. 역동적이고 발색은 은은하다.

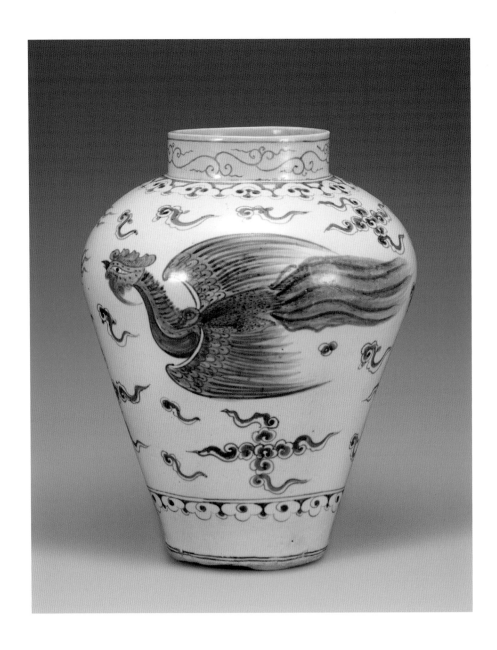

청화백자봉황영기화생문대호
白磁靑畵鳳凰靈氣化生文大壺
(호림박물관 소장)

조선, 18세기
높이 45.5cm

하단에 제1영기싹 영기문으로 이루어진 띠가 있고, 상단 역
시 영기문이 둘러싸고 있다. 목에는 두 개의 제1영기싹으로
이루어진 영기문이 연이어져 또 하나의 긴 영기문이 된다.
고구려 벽화에서 흔히 보이는 영기문이다. 상·하단 영기문
띠 사이의 불룩한 부분이 가장 넓으므로 그 부분에 봉황을
코발트 안료로 그렸다. 봉황 앞에는 보주가 있는데, 이는 봉
황의 입에서 나온 것으로 용과 같은 존재, 즉 물을 상징한
다. 구름 모양은 제1영기싹으로 이루어진 영기문이다. 이 영
기(문)에서 봉황이 영기화생한다.

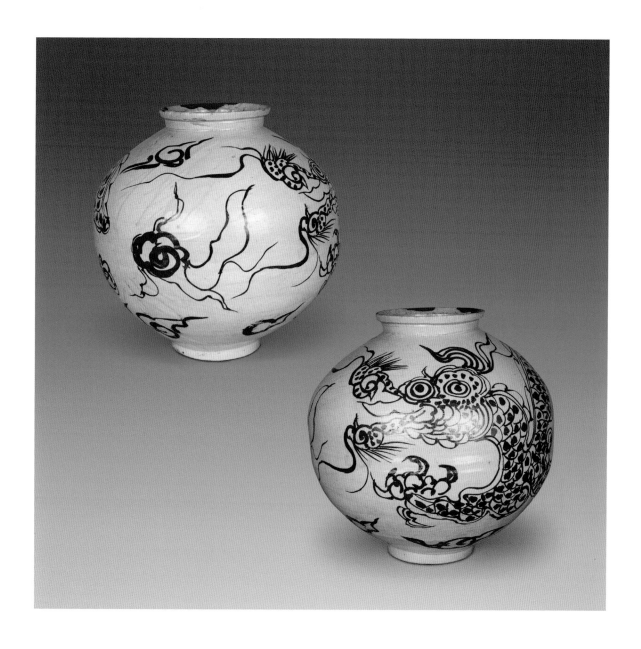

철화백자용영기화생문호
白磁鐵畵龍靈氣化生文壺
(호림박물관 소장)

조선, 17세기
높이 37.8cm

백색이 어두운 편이나 철사 안료를 이용해 역동적으로 그린 용의 자태가 시선을 끈다. 용은 일필휘지로 자유분방하게 그려졌으며 보주로 이루어져 있다. 보주 역시 용의 입에서 생겨난 것으로, 제1영기싹 영기문을 의도적으로 활발하게 나타냈으며 사방으로 발산하는 영기문도 자유분방하다. 여기저기에 있는 영기문 역시 순식간에 그려졌는데 이 강력한 영기에서 용이 화생하는 것이다. 비늘은 단순히 비늘이 아니라 보주이다. 역시 물이 가득찬 만병과 물을 상징하는 용과 잘 어울린다.

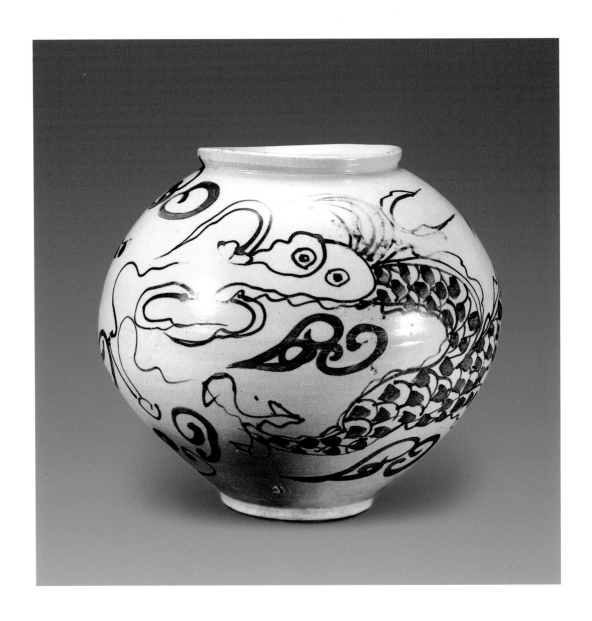

철화백자용영기화생문호
白磁鐵畵龍靈氣化生文壺
(호림박물관 소장)

조선, 17세기
높이 27.2cm

항아리의 몸 가운데가 마음껏 팽창한 모양이다. 용은 미완
성인 것처럼 보이는데 못 그린 그림이 아니라, 영기화생한
후 용의 모습을 갖추어가는 미완의 과정에 있음을 표현한
것이다. 주변의 갖가지 영기문들 역시 역동적이며 모양이 다
양하다. 원래 영기는 보이지 않는 것이나 제1영기싹을 오묘
하게 변화시켜 강력한 영기로 만들어야 용이 화생할 수 있
다. 이상 언급한 청화나 철화백자 항아리가 주로 용을 많이
표현하는 이유는 항아리 모양 자체가 용의 조형을 역동적
으로 표현할 수 있고, 또 용이 물을 상징한다는 것을 사람
들이 잘 알고 있기 때문이다.

5장 〈청화백자 넝쿨모양 영기문 항아리〉의 채색분석

지금까지 영기와 영기문, 그리고 영기화생의 관계를 자세히 설명했으므로 이 인식을 바탕으로 주인공 작품(그렇다, 이 책 맨 첫 장에 나오는 작품이다)을 살펴볼 수 있을 것이다. 이 작품의 상부에서 마음껏 팽창하는 듯한 느낌을 주는 항아리는 바탕이 약간 누런 흰색이다. 그 바탕 전면에 영기문이 청화로 표현되어 있는데 이처럼 큰 항아리의 전면을 메꾸는 것은 18세기 청화백자에서는 처음 보이는 표현 방법이다. 은은하고 점잖은 분위기가 마음을 당긴다. 지금까지 본 청화백자와는 느낌이 다르다. 여백이라고는 조금도 없이 영기문으로 가득차 있다. 고려청자에서는 항아리 표면 전체에 영기문을 상감하는 경우가 많지만, 청화백자에서는 소품에 다소 있고 대형자기에 하는 경우는 드물다.

불화를 관찰하며 기록할 땐 맨 밑부분에서부터 시작해야 하는데, 그것은 불화의 전 화면의 도상들이 밑부분의 영기문에서 화생하기 때문이다. 『수월관음의 탄생』에서 이러한 도상의 파악 방법을 밝힌 바 있다. 마찬가지로 도자기도 밑부분에서부터 살펴야 한다. 따라서 채색분석한 것을 보면서 도자기의 화생 과정을 설명하려 한다. 우선 영기문을 선묘하고 채색분석을 하겠다.

① 맨 밑부분에는 흔히 여의두문如意頭文이라 하는 것이 있는데 옳지 않은 용어다. 그것은 분석한 바와 같이 영기문이다. 옛사람들은 사물을 모두 영화靈化시켜 표현했다. 스님의 지물인 여의如意는 그 머리 부분을 넓게 해서 영기문으로 영화시켜 만든 것인데 사람들은 여의두문이라 부른다. 여의두문이란 말은 성립할 수 없는 것이다. 여의무늬로 장식하는 것으로는 제3영기싹 영기문이 대표적이다. 도자기에서는 이러한 제3영기싹, 즉 만물 생성의 근원인 제3영기싹을 맨 밑부분의 띠로 삼는다. 그다음에 무슨 용어로 불러야 좋을지 모를 직선적인 문양의 띠가 연이어 있다. 이러한 중층적인 영기문 띠에서 각진 영기문들이 솟구친다. 밑부분에는 흔히 연꽃잎 같은 것이 있는데, 실은 연꽃잎이 아니다. 그런데 사람들은 그 자리에 항상 연꽃잎 같은 것이 있었으므로 막연히 이런 길고 각진 무늬도 연꽃으로 인식한다. 즉 연꽃잎을 변형시켜 각진 무늬로 만들었다고 생각하는 것이다. 이러한 조형은 길건 짧건 한국의 모든 조형미술에 나타난다. 이는 만물 생성의 근원인데, 그것을 증명하려면 많은 예를 들어야 하므로 이 글에서는 생략한다.

② 이렇게 중첩된 영기문들에서 마치 여래가 화생하듯이 거대한 항아리가 화생한다. 도자기가 연꽃, 제1영기싹, 제3영기싹 등 다양한 영기문에서 화생한다는 것을 깨달은 지 퍽 오랜 시간이 지났지만 그때의 환희는 잊을 수 없다.

③ 항아리 목에도 직선으로 된 영기문이 둘러져 있으며, 항아리가 둥글게 시작하는 부분에도 연이은 영기싹으로 이루어진 영기문들이 둘러져 있다. 흔히 뇌문雷文이라 부르나 그것은 번개무늬가 될 수 없다. 일본 학자들이 부르는 명칭을 그대로 따라 부르고 있는 것인데 그것은 제1영기싹 영기문을 직선화한 것이다. 이처럼 작품의 위아래에 만물 생성의 근원인 영기문을 두는 것은, 인도 카를리 석굴 기둥의 위아래에 만병이 있는 것과 같은 맥락이다.

④ 연이은 제3영기싹 영기문을 하나씩 거르면서 긴 넝쿨모양 영기문이 수직으로 내려오고 있다. 이렇듯 여러 개가 수직으로 내려오는 무늬는 도자기에서 처음 보는 것이다. 모두 여덟 줄기가 내려오고 있으나 도상은 대동소이하다. 편의상 도면 중앙의 것을 제1영기문이라고 하고 왼쪽 것을 제2영기문, 오른쪽 것을 제3영기문이라 부르기로 한다. 왜냐하면 중앙의 것을 먼저 채색분석하기 때문이다.

⑤ 제3영기싹 영기문 사이에서 무량보주가 나오고 있다. 동심원은 큰 원寶珠에서 작은 원(여기서 '원'은 보주를 의미)이 나오는 것을 상징하는데, 하나의 보주가 아니라 무량한 보주가 나오는 것임을 이미 통일신라 용면와를 다룰 때 설명했다. 무량보주에서 연두색의 제1영기싹과 함께 초록색의 긴 줄기가 출발한다. 이 줄기 역시 영기문이므로 제3영기싹이나 제1영기싹 영기문을 발산한다. 그리하여 영기꽃이 활짝 피는데, 그 가운데에 연봉 같은 빨간색의 영기문이 매우 중요하다. 이 영기문은 삼국시대 이래 조선시대에 이르기까지 지속적으로 쓰이는 것으로 만물 생성의 근원인 씨방이다. 그리고 이 영기꽃에서 제3영기싹 영기문과 제1영기싹 영기문이 발산한다.

⑥ 첫 번째 줄기에서 영기문이 제1영기싹과 다시 조형을 이루어 나오고, 역시 영기 줄기에서도 영기문이 발산된다. 화가가 첫 번째 줄기에서는 제3영기싹을 영기문으로 삼았다면, 두 번째 줄기에서는 붕긋붕긋한 영기문을 선택했다. 붕긋붕긋한 것은 영기문 표현의 한 방법으로 마음껏 크게 조형을 만들 수 있

다는 점 때문에 택한 것으로 보인다. 도자기 중간의 넓은 공간을 채우기 위해 이러한 점을 치밀하게 의도한 것이다. 그 끝에 마침내 영기꽃이 핀다. 이번에는 위에서 본 영기꽃이다. 흔히 국화라 한다. 그러나 국화모양의 꽃은 얼마든지 많다. 도자기에는 모란이라든가 국화, 연꽃 등 현실에서 보는 꽃이 없다. 비록 있다고 하더라도 고차원적으로 승화된 조형이다. 이 꽃도 국화가 아니다. 그 증거의 하나로 중앙에 씨앗들을 표현한 씨방이 있다. 그것은 무량보주로 잎 같은 것은 긴 타원체의 보주들이 중앙으로부터 발산하는 광경이다.

⑦ 다시 줄기가 제1영기싹 영기문으로 이어 나간다. 이번에는 줄기에서 세 갈래 잎들이 발산한다. 우리가 현실에서 보는 잎과 똑같이 생겨서 의심하는 사람이 없지만, 이 역시 제3영기싹을 구상적으로 표현한 영기문이다. 줄기마다 다른 영기문을 선택한 화가의 치밀함이 보인다. 즉 추상적 영기문과 구상적 영기문을 함께 써서 전체적으로 아름다운 조형의 대비를 보여 준다. 그 끝에 화생한 꽃은 연꽃 같이 보이지만 아니다. 무량한 보주를 발산하는 영기꽃이다. 씨방은 연꽃의 것과 비슷하지만 꽃잎은 영기문의 속성 중 하나인 '붕긋붕긋한' 조형으로 만들었고, 또 그 꽃에서 다시 세 갈래 잎이 발산하므로 영기문이 틀림없다.

⑧ 다시 제1영기싹 영기문 줄기가 뻗어나가는데, 줄기에서 제3영기싹 영기문이 발산하는 것은 처음 시작했을 때의 영기꽃과 같은 것이기 때문이다. 이 영기꽃은 각 꽃잎을 한 번 꺾어 영화시키고 있다. 그리고 다시 화생한 영기꽃에서 영기문이 발산한다. 하나의 단위를 이루는 영기문은 여기서 일단 끝을 맺는다. 실은 한없이 뻗어나가는 것이지만 주어진 공간에서 멈추는 것 뿐이다. 도자기의 윗부분이 탄력 있게 한껏 팽창한 조형은 감탄스럽다. 만병이란 영화된 그릇 일체를 가리킨다. 우주에 충만한 대생명력을 품은 항아리이기에 이렇게 역동적인 영기문으로 만병을 탄생시키고 있는 것이다. 즉, 상하의 영기문 띠에서 만병이 화생하고, 그 만병에서 활기차고 아름다운 영기문들이 발산하는 것이다. 이러한 영기문들이 여덟 줄 내려오는데, 기본적인 모양은 같지만 부분적으로 조금씩 차이가 있다. 이것은 무엇을 뜻하는가? 이 구상적 영기문은 영화된 물을 상징한다. 이 항아리에 가득찬 물이 흘러넘치는 모양을 감격적으로 표현한 것이다.

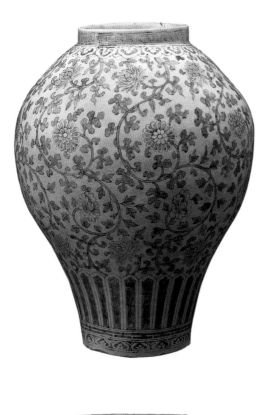

1

2

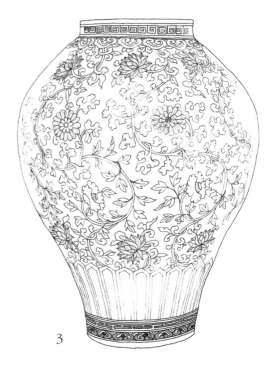

3

1의 확대도

3의 확대도

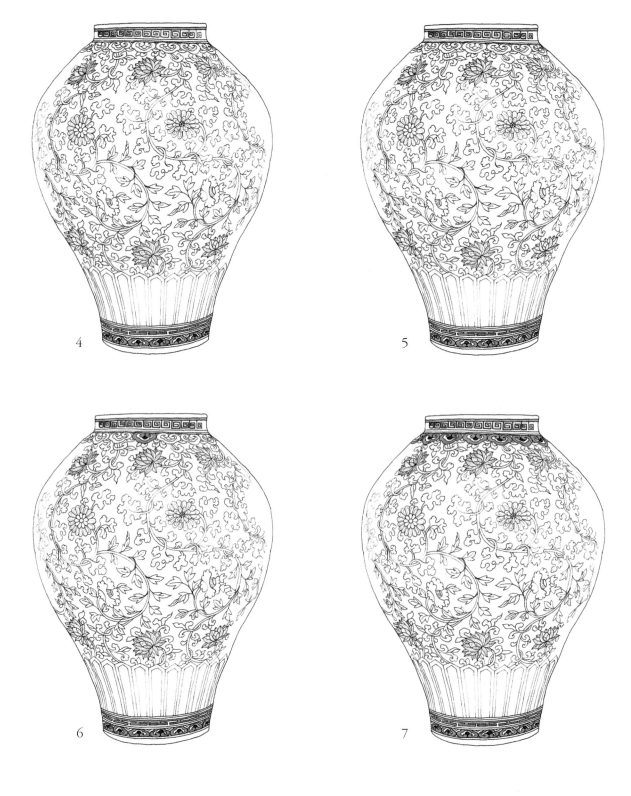

4

5

6

7

5의 확대도

7의 확대도

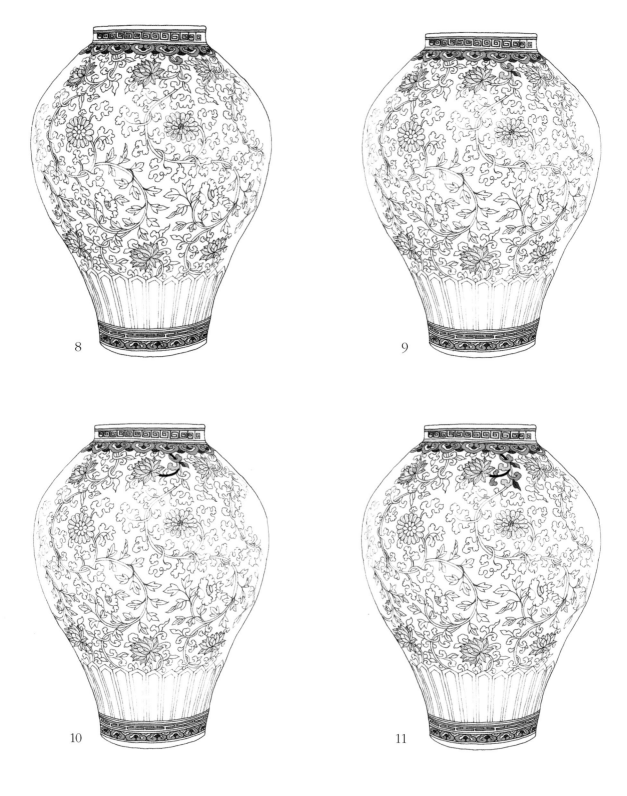

8

9

10

11

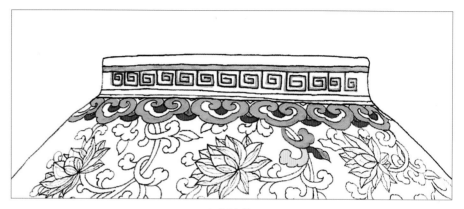

9의 확대도

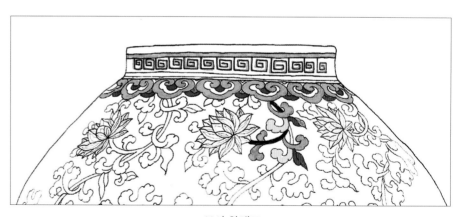

11의 확대도

12

13

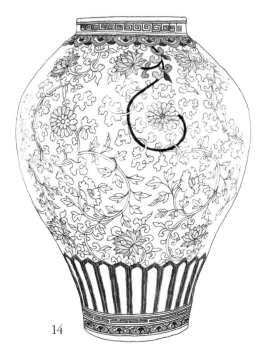

14

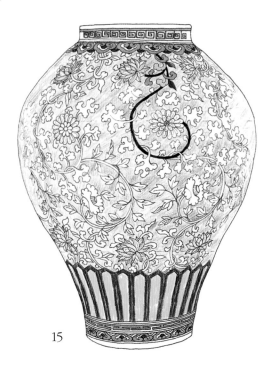

15

67

각진 모양을 한 영기문(위)을 빼면 본체는 구형이다(아래).

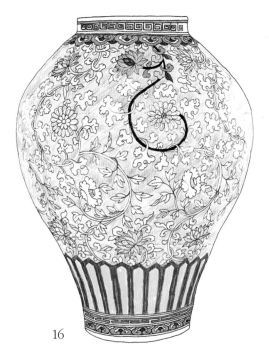

16

17

18

19

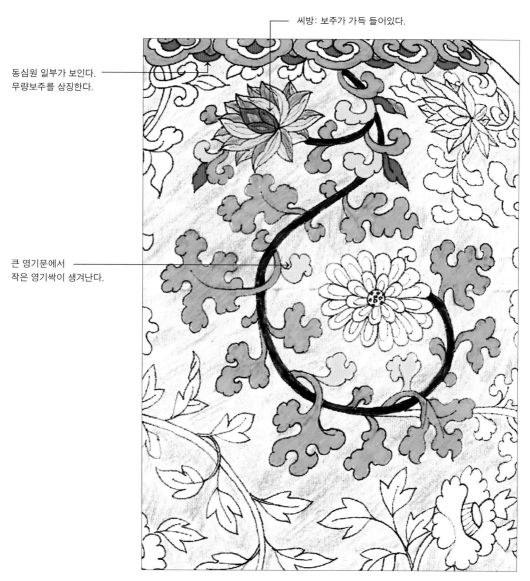

씨방: 보주가 가득 들어있다.

동심원 일부가 보인다.
무량보주를 상징한다.

큰 영기문에서
작은 영기싹이 생겨난다.

19의 확대도

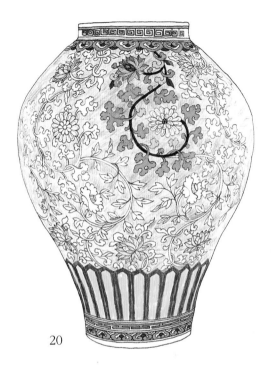

20

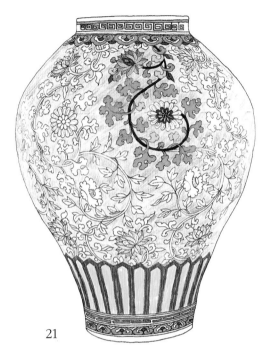

21

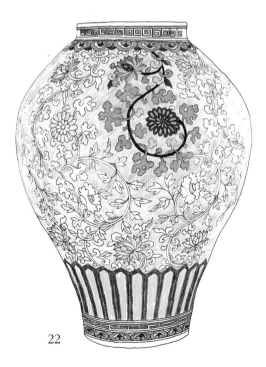

22

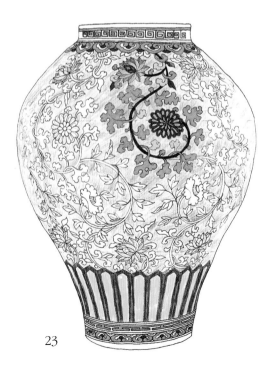

23

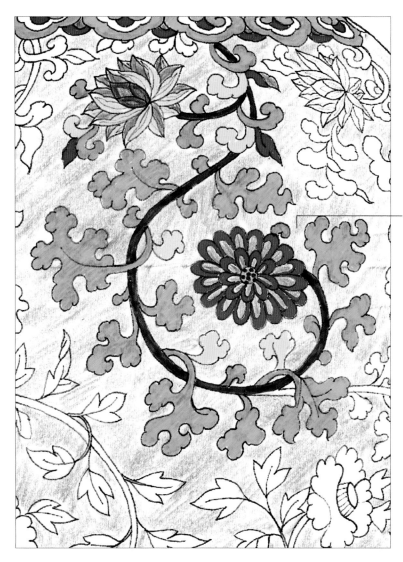

영기꽃에서
영기싹 영기문이
발산한다.

영기싹의 전개.

위에서 본 영기꽃 중심에 씨방이 있으며 이는 무량보주를 상징한다.
꽃잎처럼 보이는 조형은 사실 보주로, 보주가 무량하게 확산하는 것을 상징한다.

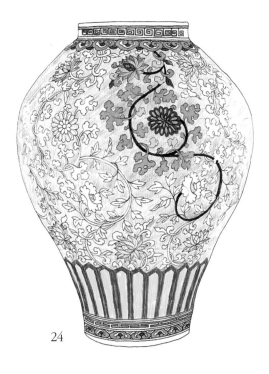

24

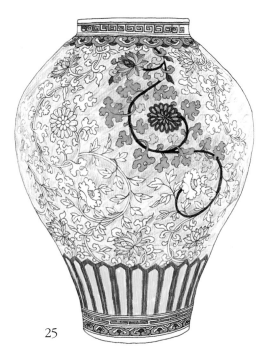

25

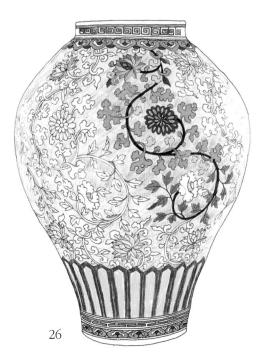

26

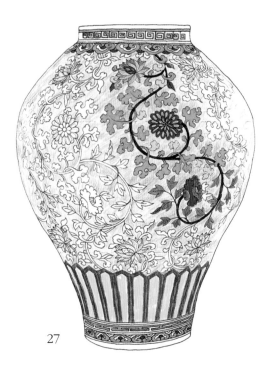

27

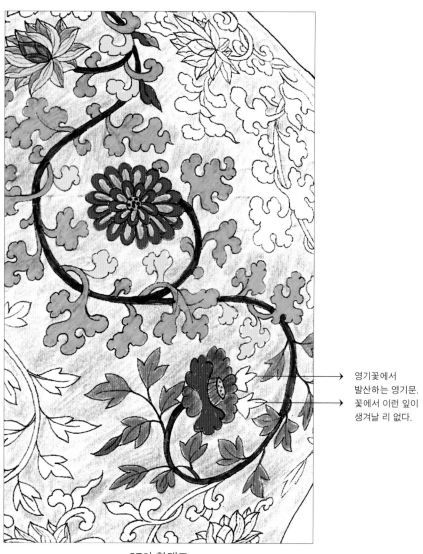

<p style="text-align:center">27의 확대도</p>

영기꽃에서
발산하는 영기문.
꽃에서 이런 잎이
생겨날 리 없다.

모란도 아니고 연꽃도 아니다.
씨방의 형태를 보면 연꽃처럼 보이는데 붕긋붕긋한 꽃잎으로 보아 연꽃도 아니다.

씨방 안에 무량한 보주가 들어있다.
세 갈래 영기문들이 줄기에서 생기는데 씨방 모양으로 보아 모란도 아니다.

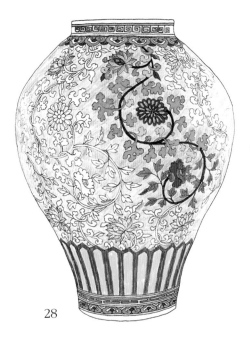

28

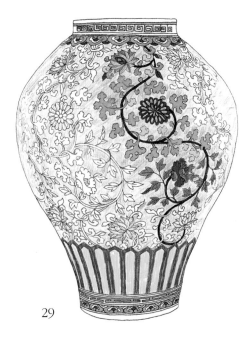

29

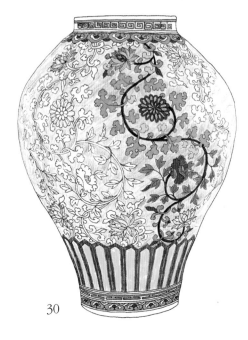

30

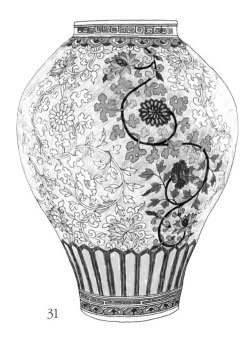

31

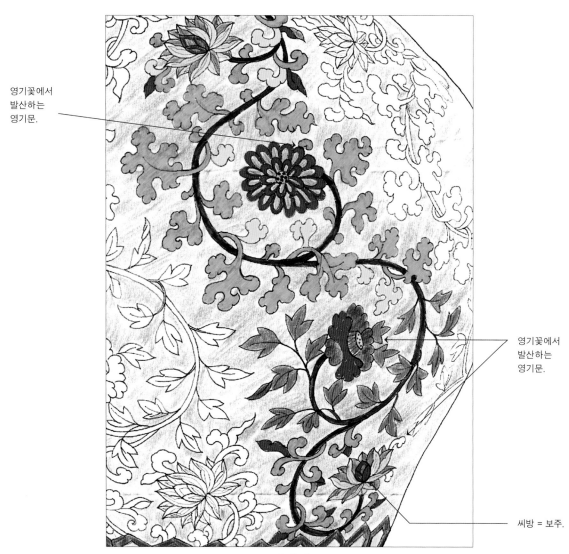

영기꽃에서
발산하는
영기문.

영기꽃에서
발산하는
영기문.

씨방 = 보주.

31의 확대도

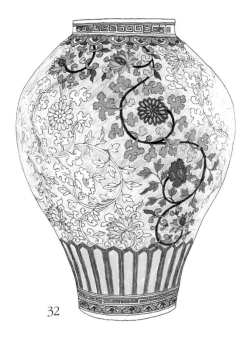

32

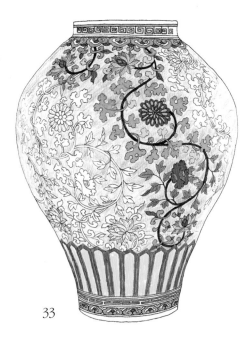

33

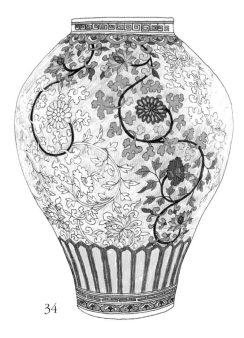

34

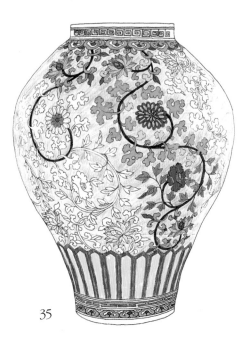

35

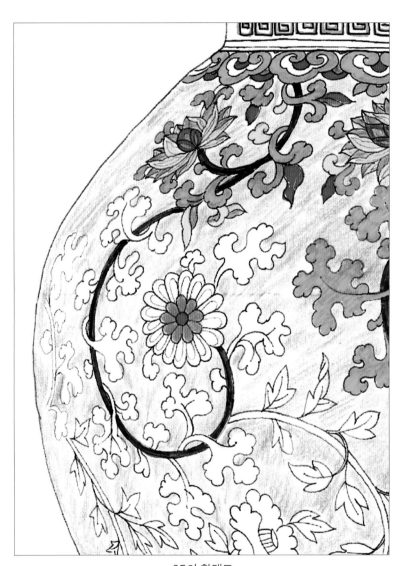

35의 확대도

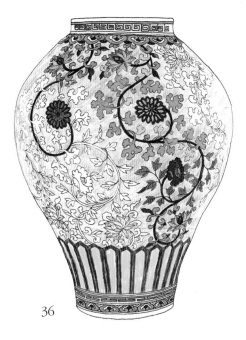

36

37

38

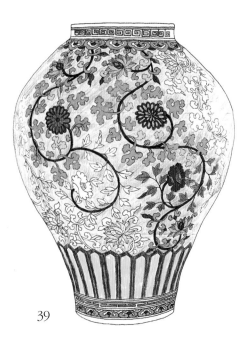

39

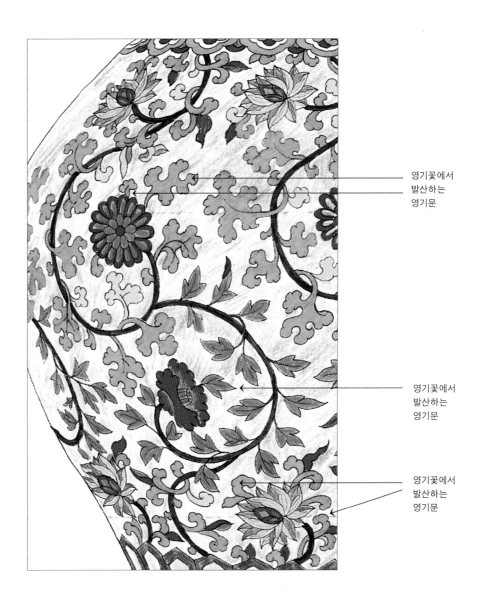

영기꽃에서
발산하는
영기문

영기꽃에서
발산하는
영기문

영기꽃에서
발산하는
영기문

40

41

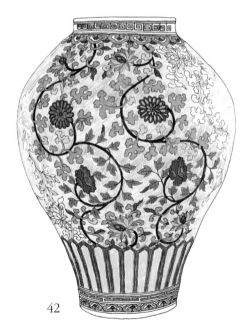

42

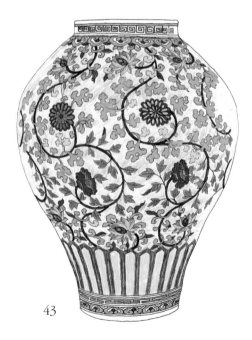

43

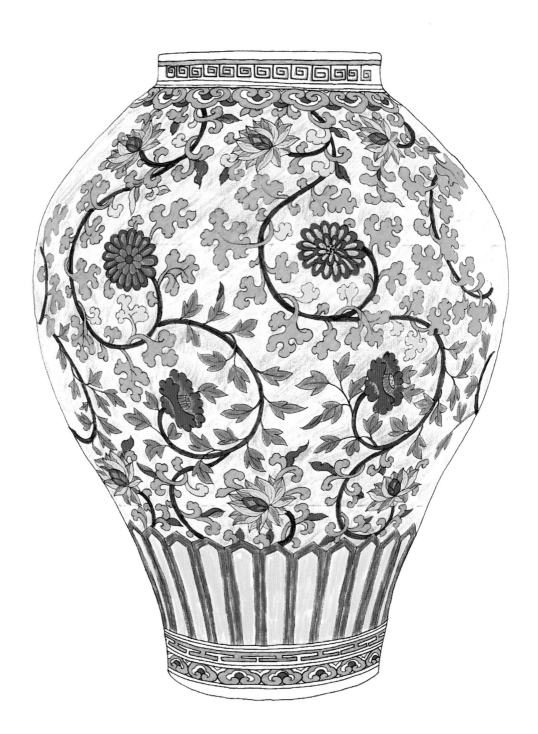

6장 불화에 나타난 같은 원리의 영기문

〈청화백자 넝쿨모양 영기문 항아리〉의 표면에 그려진 도상이 그리도 중요한가? 그렇다. 그래서 각기 다른 장르의 다섯 점을 분석해보며 그 도상의 조형적 구성 원리와 상징에 다가가려 했다. 그런데 이 도자기에 나타난 영기문은 기본 원리는 같아도 이상 다섯 점과 똑같지 않으며 다른 청화백자에도 보이지 않는다. 어디에서 그런 조형이 비롯되었는가? 청화백자의 도상과 똑같은 것이 있다. 세로 길이가 10미터를 넘는 조선시대 괘불이 바로 그것이다. 이 글에서 다룬 도자기의 영기문과 같은 조형이 17세기와 18세기의 괘불에서 발견되었다. 우선 불화에 나타나는 여래의 광배에 이런 영기문을 표현한 예가 많은데 지금까지는 단지 무늬로 알고 있었을 뿐 그 상징은 알 수 없었다. 그러나 지금까지 매우 중요한 영기문으로 인식해 왔으니, 여래의 광배에 그런 조형이 있다면 여래의 정신과 몸에서 발산하는 영기문일 것이다. 이 글에서 다루고 있는 〈청화백자 넝쿨모양 영기문 항아리〉와 같은 맥락을 가진 불화 세 점을 다루어보려 한다.

1. 1667년 작품, 공주 마곡사 괘불탱

높이 10미터가 넘는 마곡사의 대형 괘불이다. (그림 22) 상단만 보면 매우 화려하다. 그 화려한 장식무늬가 모두 여래로부터 발산하는 영기라고 인식하는 사람들은 드물다. 다시 여래의 신광 身光 부분으로 좁혀 들어가보면 맨 안쪽에 갖가지 화려한 꽃들이 있다. 바로 어깨 뒤로 광배의 영기문이 보인다. 잎 같은 영기문은 제1영기싹, 제2영기싹, 제3영기싹 등의 조형으로 이루어져 있으나, 줄기에 이어진 영기꽃들을 보면 꽃 모양이 위에서 본 것과 측면에서 본 것 등이 번갈아가며 배치되어 있다. 잎은 뭉긋뭉긋하지 않지만 조형 원리는 같은 영기문이다. 꽃도 연꽃 모양 영기꽃이 있으며 위에서 보아 꽃잎이 사방으로 끝없이 확산하는 모양도 있다. 이런 모양이면 흔히 국화라 부른다. 이러한 꽃이 중요한 까닭은, 비록 씨방은 보이지 않으나 그 안의 씨앗이 영화해서 광래의 여백에 무량한 보주를 표현하고 있기 때문이다. 즉 '우주에 가득찬 무량한 보주'는 바로 이러한 영기꽃에서 생긴 것이다. 보관이나 몸 전체를 장엄한 장신구들은 여래의 몸에서 생겨나 발산하는 강력한 보주들이며, 광배의 영기꽃 또한 무량한 보주를 발산하는 영기꽃이다.

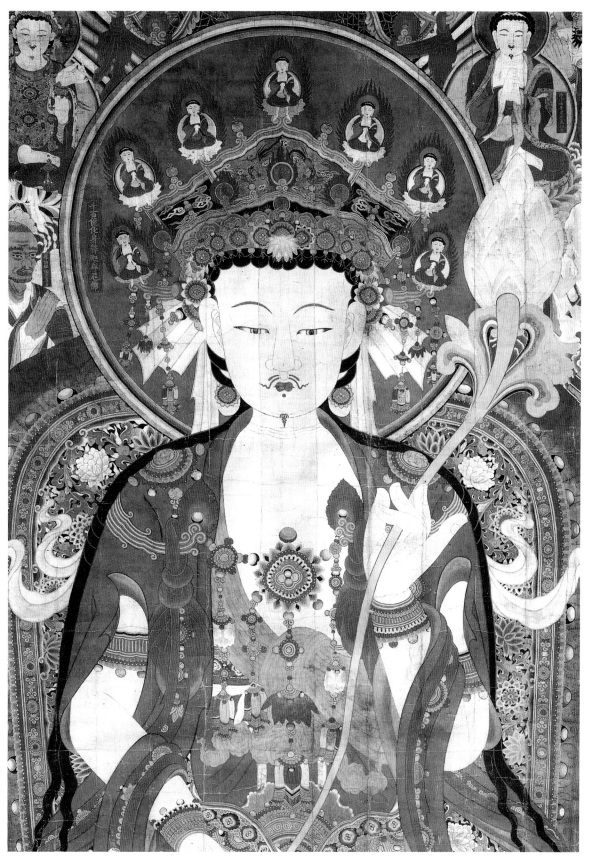

〈그림 22〉 공주 마곡사 괘불탱, 1687년, 100×65×71cm, 보물 1260호.

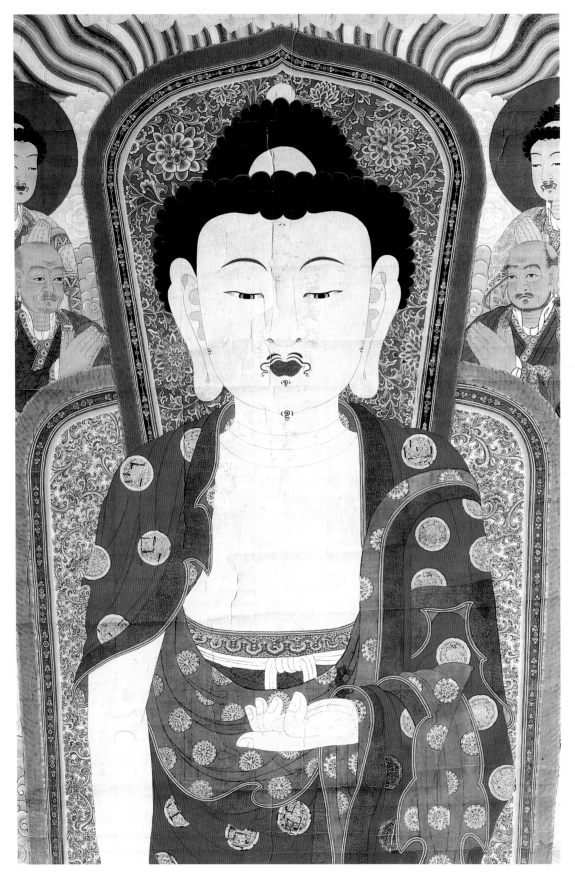

〈그림 23-1〉 문경 김용사 괘불탱.

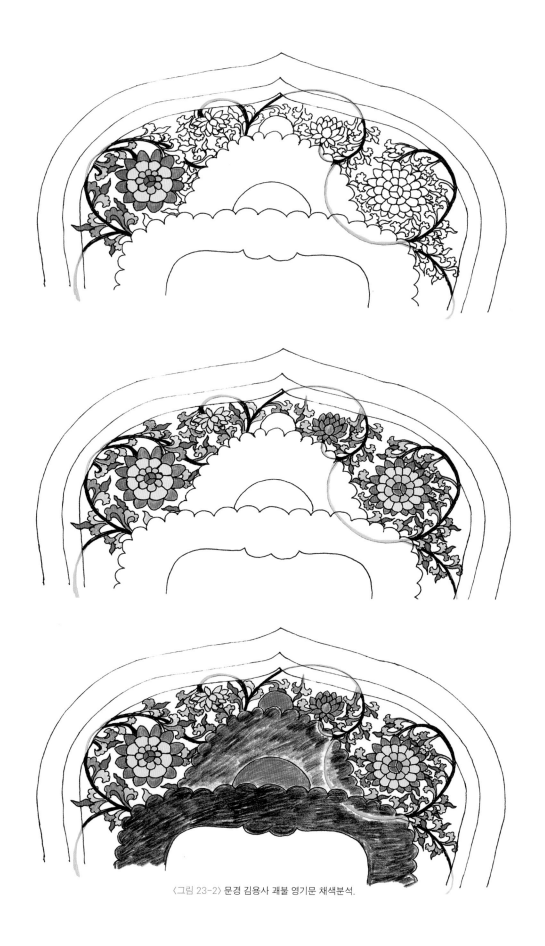

〈그림 23-2〉 문경 김용사 괘불 영기문 채색분석.

2. 1703년 작품, 문경 김용사 괘불탱

이 괘불탱에서는 두광頭光 과 신광등 모두에 역동적인 영기문을 화려하게 표현했는데 특히 두광에 청화백자 넝쿨모양 영기문과 같은, 생명 생성의 과정을 표현한 영기문이 그려져 있다. (그림 23-1, 23-2) 물론 여래의 얼굴로 가려져서 전모를 알 수 없지만 나머지 부분만 가지고도 전체 흐름을 파악할 수 있다. 여래의 얼굴에서 발산하는 영기문인 만큼 가장 중요한 영기문이 표현되어야 할 것이다. 주어진 공간이 좁아 영기꽃을 균등하게 표현하기 어려우나 양쪽 끝은 공간이 넓으므로 크게, 중앙 부분은 공간이 좁으므로 보주 양쪽에 작은 영기꽃을 두어 좌우대칭을 삼았다. 특히 정중앙의 보주 두 개가 이 영기꽃과 어우러져 상징이 더욱 크게 다가온다. 채색분석한 네 개의 영기꽃에서는 보주가 무량하게 나오므로, 역시 여래의 정수리에서 무량하게 나오는 보주와 중첩해보면 이 괘불이 얼마나 용의주도하게 그려진 불화인지 감탄을 금치 않을 수 없다. 넝쿨모양 영기문과 여래는 같은 것이다. 즉 여래의 본질을 식물 모양으로 만들면 넝쿨모양 영기문이 되는 셈이다.

두광의 중앙 좌우에 있는 영기꽃 중 하나는 위로, 다른 하나는 아래로 향하고 있다. 특히 아래로 향해있는 왼쪽 영기꽃의 가운데에는 씨방이 있지 않은가. 모든 꽃에는 씨방이 있는데 전부 표현하면 번잡스러워지니 생략했을 뿐이다. 비록 씨방의 크기는 작지만 그 상징만큼은 괘불의 크기와 맞먹을 만하다. 노랗게 칠한 꽃이 연꽃이라면 씨방이 원추형이어야지 이처럼 주머니 모양 씨방일 리가 없다. 그러므로 연꽃처럼 보이지만 연꽃이 아니다. 오른쪽에 있는 꽃도 연꽃이 아니고 주머니 모양 씨방의 표현이 생략되었을 뿐이다.

두광 양끝은 공간이 넓어서 영기꽃을 그리되 위에서 본 모양을 보여주고 있다. 꽃 중앙에 작고 둥근 원이 삼분三分 되어 있는데 이는 제3영기싹 영기문을 도식화한 것으로, 고구려 무덤벽화에 등장해 조선시대까지 맥맥히 흘러온 보주의 조형이다. 제3영기싹 영기문은 생명 생성의 근원을 상징하는데 이렇게 원을 삼분한 원으로 표현한다. 즉 무량보주의 상징이다. 그 무량보주로부터 다시 무량한 보주가 연속적으로 나오고 있으며 그 '전체의 거대한 무량보주 꽃' 주변에서 제2, 제3영기싹 영기문이 발산하고 있다.

자, 그러면 전체적으로 보았을 때 네 개의 영기꽃은 넝쿨로 이어져 있음을 알 수 있다. 줄기는 제1영기싹 영기문이 엇갈리며 이어져 있는데 이는 '물'을 상징한

다. 물에서 영기꽃이 피어나는 것이다. 줄기는 단지 줄기가 아니요, 이 역시 영기문이므로 좌우로 제3영기싹 영기문들이 돋아나는 것이다. 참으로 아름다운 조형일 뿐만 아니라 고도의 상징적 차원을 동시에 보여주고 있다. 간단히 말하면 이 줄기는 무량한 보주를 상징하며, 마찬가지로 무량한 보주를 상징하는 여래와 중첩시킨 것이다. 결국 모두 "무량한 생명의 물"로 귀일歸— 한다.

중앙부 여래의 붕긋붕긋한 머리칼처럼 보이는 것은 머리카락이 아니라 여래의 정수리에서 솟아난 무량한 보주다. 영기문으로 만들어진 머리에서 큰 보주가 생겨나고 다시 붕긋붕긋한 영기문이 일어나 그 정상에 작은 보주가 생기는 것이다. 그러니 넝쿨모양에서 돋아난 제3영기싹 영기문 역시 모두 붕긋붕긋하지 않은가.

3. 1749년 작품, 부안 개암사 괘불탱

개암사 괘불의 광배는 두광이 작고 주된 영기문이 없으며, 신광은 여러 가지로 가려져서 오색 광명이 발산하는 영기문이 겨우 보일 뿐이다. (그림 24-1) 그래도 화승은 '광배의 영기문이 곧 여래'이므로 왼쪽 어깨와 왼쪽 팔에 걸친 대의 선단線端의 긴 부분에 광배에 있어야 할 영기문을 그려 넣었다. (그림 24-2, 24-3) 즉 손목 부분부터 발에 이르기까지 길고 긴 선단에 몇 가지 영기꽃을 번갈아가며 배치했는데 그 일부만을 취해 채색분석해보기로 한다.

위에서부터 보주가 출발점이 된다. 화승은 의도적으로 보주를 첫머리에 둔 것이다. 보주에서 잎 모양 영기문이 사방으로 발산한다. 바로 그다음 단계가 보주가 만발한 것임을 똑같은 분홍색 선염渲染으로 알 수 있다. 보주가 피었으니 보주꽃이 될 수밖에 없다. 붕긋붕긋한 꽃잎 같은 것들이 가히 폭발적이다. 이를 두고 사람들은 모란이라 부른다. 거듭 말하거니와 불화에는 현실에서 볼 수 있는 것이 하나도 없다. 그 보주꽃 안에는 물론 씨방이 있겠지만 그것을 표현하면 폭발하는 듯한 조형을 만들기 어렵다. 이 보주꽃 사방으로 잎모양 영기문이 발산하고 있다. 꽃에서 잎이 날 리 없으므로 영기가 가득찬 영기꽃임을 증명하고 있다.

다음 단계에서 보주꽃의 실체가 구체적으로 나타난다. 즉 우리가 흔히 알고 있는 연꽃 모양을 내세우고 그 가운데에 씨방을 두었다. 그러나 만일 연꽃이라면 잘 알려져 있다시피 씨방은 주머니 모양이 아니라 원추형이어야 한다. 씨방 안에는 씨앗이 가득차 있는 것이 아니라 보주가 가득차 있는 것이다. 보주란 가

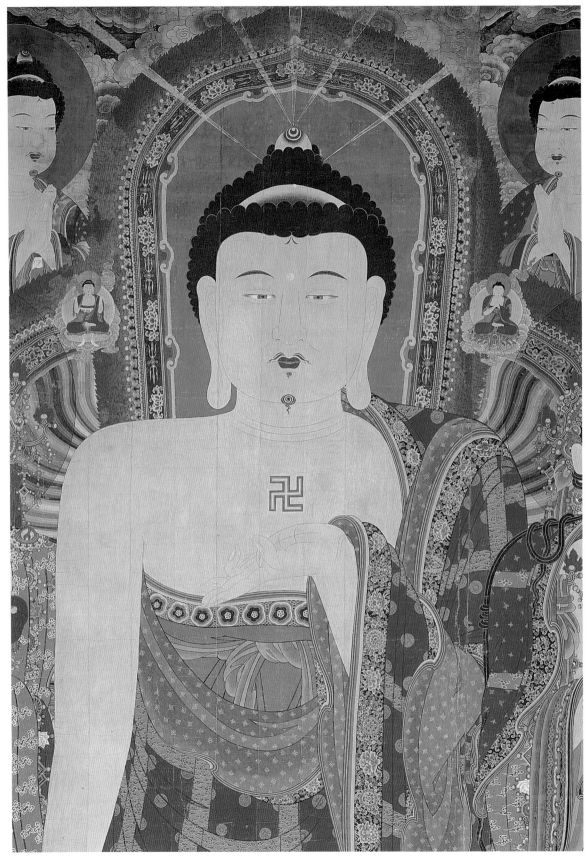

〈그림 24-1〉 부안 개암사 괘불탱.

〈그림 24-2〉 개암사 괘불탱, 팔에 걸친 대의.

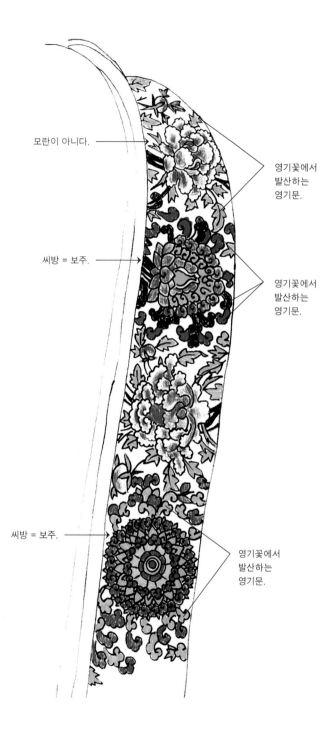

모란이 아니다.

영기꽃에서 발산하는 영기문.

씨방 = 보주.

영기꽃에서 발산하는 영기문.

씨방 = 보주.

영기꽃에서 발산하는 영기문.

〈그림 24-3〉 개암사 괘불탱, 팔에 걸친 대의 채색분석.

장 강력한 영기문이다. 원래는 형태가 없지만 보주라는 보석 형태로 나타낼 수밖에 없다. 우주에 충만한 대생명력을 압축한 보주에서 제1영기싹이란 생명의 근원을 나타내는 푸른색 영기문이 붕긋붕긋한 형태로 연이어 발산하는데 회전, 즉 순환하는 형세다. 형이하학적인 물건의 회전이 아니라 형이상학적인 대생명력의 순환이다. 다시 겹으로 제1영기싹이란 생명의 근원을 나타내는 붉은색 영기문이 붕긋붕긋한 형태로 연이어 발산하며 순환한다. 매우 강력한 영기문이 씨방 안의 보주에서 발산하는 것이다. 그것도 모자라 길고 붕긋붕긋한 제1영기싹 영기문이 하나가 발산하거나 연이어 발산한다. 끝없이 발산하는 것이지만 공간이 제한된 이상 두세 번 연이은 것으로 끝낸다.

이후에 처음 보여주었던 보주와 보주꽃을 다시 배치한다. 방향만 다를 뿐 처음 본 보주와 보주꽃의 형태는 같다. 여기에서는 보주 봉오리가 둘이며 마치 보주꽃에서 발산하는 것 같은 형상이다. '보주가 먼저냐, 보주꽃이 먼저냐'하는 문제는 '달걀이 먼저냐 닭이 먼저냐'하는 물음과 같다.

그다음의 것은 영기꽃의 극치다. 갖가지 영기꽃을 측면에서 보면 보주를 보기 어렵다. 씨방조차도 그 안의 보주를 볼 수 없다. 위에서 보아야 영기꽃 가운데의 보주를 볼 수 있다. 그 무량보주의 조형에서 붉은 '제1영기싹 영기문 둘이 만나는 영기문'이 발산하고 다시 잎 모양 영기문들이 중중무진重重無盡 발산하는 형국이다. 그 밖으로는 붉고 붕긋붕긋한 제1영기싹 영기문이 연이어 발산하며 순환한다. 그리고 잎 모양 영기문들이 재차 발산한다. 갖가지 영기문이 중앙의 보주를 중심으로 밀도 있게 결집되어 있어 응집력에서 나오는 폭발성이 강하다. 마침내 다시 붕긋붕긋한 제1영기싹 영기문이 발산하는데 경우에 따라서는 서너 번 연이어 발산해서 크게 폭발하는 형태가 된다. 이 보주꽃은 가장 강력한 영기를 발산하지만, 실은 이곳에서 다룬 네 가지 영기꽃 모두가 강력한 폭발성을 내포하고 있다. 같은 조형을 피하는 조형예술의 경향 때문에 다른 형태로 표현했을 뿐 속성은 모두 같다. 그러니까 이 네 가지 영기꽃을 이해하면 영기꽃의 총체를 파악한 셈이 된다. 여기에서는 공간이 비좁아 영기꽃들을 줄기로 이은 부분이 보이지 않는다.

좀 더 큰 조형을 여래의 법의 法衣 가장 밑부분에서 볼 수 있으므로 분석해보기로 한다. 〈그림 25-1, 25-2〉 이 부분은 공간이 넓기 때문에 모란꽃 모양 영기꽃이 중앙에 매우 크게 자리하고 있다. 따라서 매우 자세한 표현을 해놓고 있어 조형의 실체를 파악할 수 있다. 그 공간에는 세 개의 영기꽃이 있는데 중앙의 영기꽃부터 분석해보기로 한다. 거듭 말하거니와 어떤 조형이든 한눈에 파악할 수 있는 경우는 없다. 영기문이란 '생명 생성의 과정'을 보여주는 것이므로 그 수많은 단계적 전개 과정을 파악하려면 반드시 채색분석을 해보아야 한다. 이 때 조형예술은 시간적 예술이 된다. 흔히 조형예술은 공간적 예술이라 하나 그것은 과거의 일차원적 사고방식에서 비롯된 것이다. 비록 조각은 공간을 점유한다고 하지만 회화는 공간적 예술이 아니다.

일반적으로 예술 전반을 두 가지로 구분하여 음악, 문예, 연극, 무용 등의 시간적 예술에 대해서 회화, 조각, 건축, 공예 등은 공간적 예술을 총괄하는 개념으로 나타난다. 조형예술이 시간적 예술에 대립하는 이유는 ① 물질적 재료나 수단으로 호소하는 것이며, ② 직관 형식으로서의 시간과는 달리 공간 내에 성립하는 것이며, ③ 형성되는 공간 형상은 정지와 병렬의 상태로 있는 가시적인 것으로, 이에 관계되는 감각은 시각을 주축으로 하는 것이라는 점 때문이다. 물론 위와 같은 세 가지 특성은 그보다 높은 차원에서 생각할 수 있는 근본 특성을 여러 측면에서 본 것에 지나지 않는다. 하지만 이들의 각 측면에 따라 말하자면, 조형예술은 물질적 예술, 공간적 예술, 시각적 예술 등으로 부를 수 있다. 조형예술은 또 형상예술과 공간예술로 구분되며, 전자는 회화, 조각 등의 재현예술을 가리키고, 후자는 건축, 공예 등의 추상적 공간을 다루는 것을 가리킨다. 또한 재현적 조형 예술에 관해서는 페어보른 Max Verworn(1863~1921) 처럼, 자연 그 자체를 재현하는 것과 연상 등의 관념을 객관화하는 것을 대립시켜서, 이 두 가지 유형의 예술을 각각 물체조형적 physioplastisch, 관념조형적 ideoplastisch 이라고 부르기도 한다. 원시미술은 구석기시대에는 물체조형적이었지만 신석기시대 이후로는 추상화되고 이론화된 관념 생활의 발달과 함께 관념조형적으로 되었다. 그러나 문화민족에게는 이 두 유형이 각각 의식적으로 추구된다.[1]

1. 조형예술 [造形藝術, plastic art, art plastique] (세계미술용어사전, 1999, 월간미술)

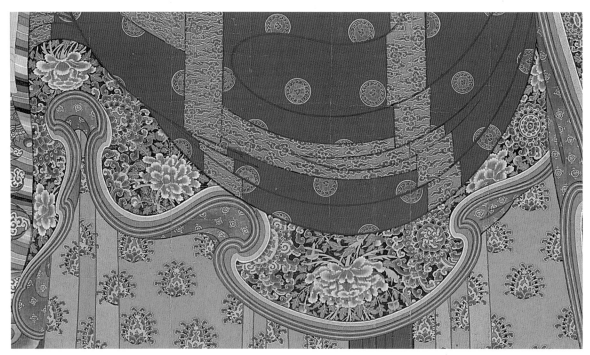

〈그림 25-1〉 개암사 괘불탱, 대의 하단부.

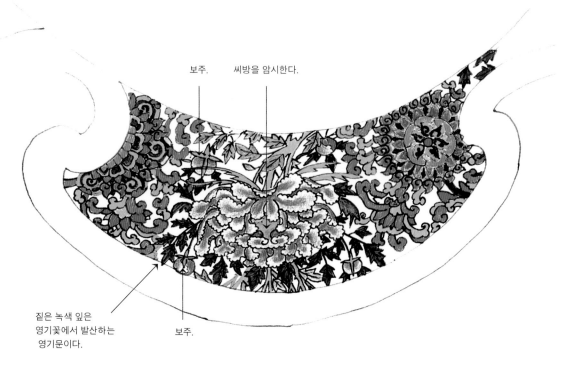

보주.　　　씨방을 암시한다.

짙은 녹색 잎은
영기꽃에서 발산하는
영기문이다.

보주.

〈그림 25-2〉 개암사 괘불탱, 대의 하단부 채색분석.

이상에서처럼 일반적으로 조형예술을 분류하는 방법은 큰 차이가 없는데 지금 살펴보면 일차원적으로 이루어진 불합리하고도 무의미한 분류다. 그러므로 이 불화 속 법의의 영기문은 조형예술을 시간적 예술로 처음 인식하는 예가 된다. 음악의 전개처럼 영기문의 전개를 시간적으로 체험할 수 있다.

중앙의 조형은 우선 촘촘하게 붕긋붕긋하고 분홍색 선염을 통해 잎 모양을 입체적으로 표현하고 있다. 영기꽃의 형태는 엄격한 좌우대칭인데 가운데 부분에 놀랍게도 씨방 모양의 공간이 남는다. 채색해보지 않으면 알아차리기 힘들다. 주머니 모양 씨방을 은근히 감추어 놓고 있지 않은가. 화승은 씨방을 노골적으로 표현하지 않고 암시하고 있을 뿐이다. 그 씨방 바로 위에는 제1영기싹 영기문 두 개를 이어서 만든 전형적인 영기문을 두어 씨방의 입구에서 나오려는 무량보주를 암시하고 있다. 씨방 모양의 선만이 붕긋붕긋하지 않아 나머지 선과 구별된다. 그 영기꽃으로부터 사방으로 수많은 잎 모양 영기문이 발산하고 있다. 이 시점에서 그림을 거꾸로 놓아보자. 그래야 조형이 자연스럽게 보인다. 줄기에서 뻗어 나온 봉오리, 즉 보주가 양쪽에 있고, 다시 영기꽃의 양쪽으로 뻗어나온 봉오리가 있는데 두 영기꽃잎이 서로 감싸고 있는 형상이다. 이렇게 분석해보면 촘촘하게 붕긋붕긋한 조형들은 엄청난 폭발력을 느끼게 하므로 현실에서 보는 모란이 아님을 분명히 알 수 있다. 더구나 모란은 주머니 모양의 씨방을 지닐 수 없다.

이 상태에서 왼쪽의 영기꽃을 분석해보자. 영기꽃을 위에서 본 것인데 항상 중앙에 보주가 있으므로 보주꽃, 즉 영기꽃이란 보주꽃임이 분명하다. 중앙의 둥근 보주에서 제2영기싹 영기문이 사방으로 발산한다. 그리고 그 각각의 사이에서 작은 제2영기싹 영기문이 발산하고 이어 큰 잎 모양 영기문이 발산한다. 잎 모양 영기문은 다시 주변으로 발산하고 각각의 사이에서 작은 잎 모양이 재차 발산한 다음 마지막으로 면으로 된 제2영기싹 영기문이 발산한다. 이렇게 형성된 영기꽃, 즉 보주꽃에서 면으로 된 붕긋붕긋한 제1영기싹 영기문이 발산하는데 두 개가 연이어 발산하기도 하고, 오른쪽 위로 두 개의 영기문이 갈라지면서 다양하게 전개되기도 한다. 영기가 매우 강력하게 발산하고 있는데, 곳곳에 제3영기싹이 생기기도 한다.

오른쪽 영기꽃은 절반 정도만 보인다. 보주가 있을 것이나 위에서 본 모양이므로 나타나지 않을 뿐이다. 연이어 여러 가지 영기문이 사방으로 발산하고 마

지막으로 제3영기싹 영기문이 짝을 이루며 발산하는데, 그 사이사이에서 커다란 제1영기싹 영기문이 둥글게 회돌이치며 각각 한 곳에 번엽 翻葉 을 이루고 있다. 번엽이라는 것은 사물을 입체적으로 만들며 영화시키는 여러 가지 방법 중에 하나다. 이렇게 이루어진 보주꽃으로부터 영기문이 사방으로 발산한다. 왼쪽 보주꽃과 같은 양상으로 영기문이 발산하는데, 전체적으로는 좌우대칭을 이루고 있다. 조형의 좌우대칭은 신성 神性 을 나타낸다. 우리는 이 영기문에서 영기꽃, 즉 무량한 보주를 발산하는 보주꽃의 정체를 자세히 살펴볼 수 있다. 참으로 놀라운 조형이며, 현실에서는 볼 수 없는 영기꽃이다.

4. 1768년 작품, 부여 오덕사 괘불탱 여래의 광배

여래의 광배를 보면 복잡한 무늬들이 있는데 분명한 꽃 모양이다. (그림 26-1, 26-2) 현실에서도 많이 보았던 꽃으로 보일 것이다. 그러나 그려보면 현실의 꽃이 결코 아니다. 그것이 어떤 꽃인지 고구려 벽화부터 공부하면 알 수 있다. 이 꽃들은 저 고구려시대부터 통일신라와 고려, 조선을 거치면서 성립된 영기꽃으로 정확히 말하면 '보주꽃'이다. 이 도상에서 영기꽃이 보주꽃임을 다시 한 번 증명하게 될 것이다.

우선 꽃의 가운데 부분을 칠해보니 중심의 삼등분한 원은 고구려 벽화에 나오는 도상으로 보주를 의미한다. (그림 26-3) 영기문이 격렬하게 일어나는 것으로 보아 보주임을 알 수 있다. (그림 27-1, 27-2, 28-1, 28-2) 왜 이러한 조형이 성립되었는지는 알 수 없는데 정착된 지 오래됐다고 짐작한다.

광배의 세부를 살펴보자. (그림 26-2) 보주를 중심으로 꽃잎 같은 것들이 이중, 삼중으로 퍼져 나가는데 그것은 잎이 아니고 발산하는 영기문이다. 그리고 다시 다른 형태의 뾰족한 잎들이 이중으로 퍼져 나간다. 그다음에 붕긋붕긋한 제1영기싹 영기문이 사방으로 발산한다. 복잡한 듯하나 자세히 보면 꽃 주변의 제1영기싹 갈래 사이로 빨간색과 노란색으로 칠한 보주들이 층층이 나오고 있다. 그리고 다시 보주에서 발산하는 두 갈래 영기싹 갈래 사이에서 보주들이 나오기를 반복한다. 여러 방향으로 전개해 나가다가 다른 꽃의 영역에 부닥치며 전개를 끝낸다. 이제 다른 보주꽃을 같은 방법으로 채색분석한다.

세 번째 보주꽃을 분석해 보자. 지금까지의 보주꽃들과는 다른 형태다. 즉 중심부는 같으나, 주변의 뾰족한 잎 같은 것은 제2영기싹을 면으로 만든 형태이며

〈그림 26-1〉 오덕사 괘불.

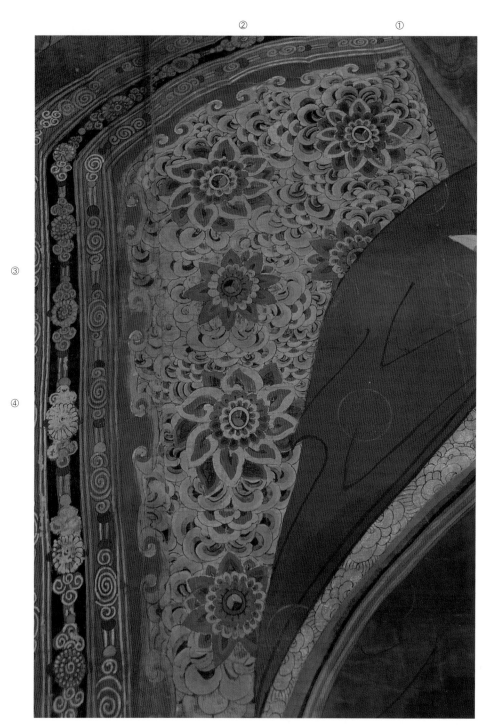

〈그림 26-2〉 오덕사 괘불.

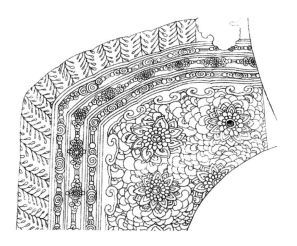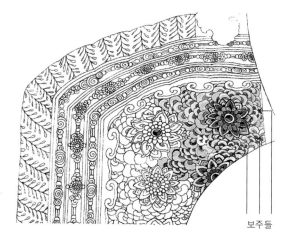

보주들

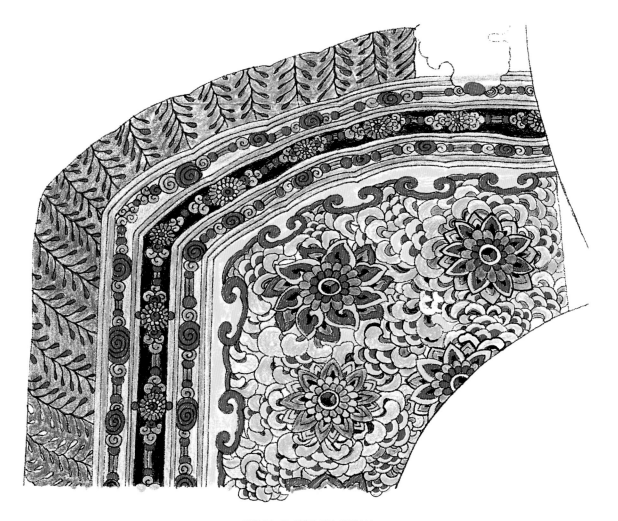

〈그림 26-3〉 오덕사 괘불 채색분석.

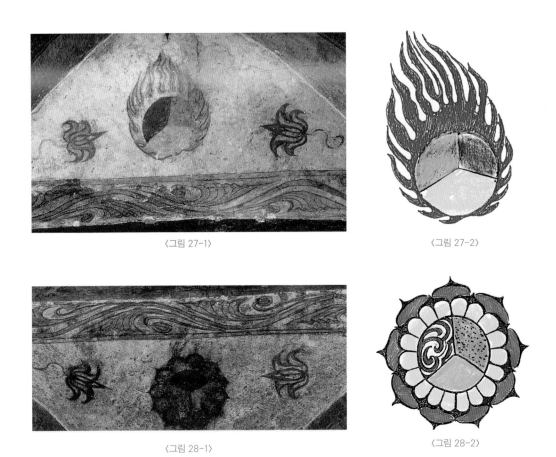

〈그림 27-1〉

〈그림 27-2〉

〈그림 28-1〉

〈그림 28-2〉

회전하고 있다. 이는 우주에 충만한 대생명력의 순환을 의미한다. 도^道의 운동이 바로 순환이다. 그리고 제2영기싹 영기문이 발산한다. 그 사이에서 보주들이 쏟아져 나온다. 또 다른 면^面으로 된 제2영기싹이 나오고, 무량보주를 상징하는 네 개 _{무량함을 나타낸다} 의 보주가 나오고 다시 제2영기싹을 발산한다. 그다음 또 제2영기싹이 나오는데 그 양옆으로 제1영기싹이 하나씩 더 나오는 것을 볼 수 있을 것이다. 앞에서도 예외가 없는데, 왜 그럴까? 그것은 수많은 보주를 나오게 하려면 그만한 공간 확보가 필요하기 때문이다. 실제로 그려보면 단 두 개의 영기싹 사이에서 네 개의 보주가 나올 수 없다. 그러나 제2영기싹 바깥 양쪽으로 영기싹을 각각 하나씩 더 전개시키면 넉넉히 네 개의 보주를 그릴 수 있다.

네 번째 보주꽃도 마찬가지다. 두 번째 영기꽃과 같이 반복하고 있음을 알 수 있다. 가능한 공간을 찾아 보주들이 쏟아져 나오고 있으며 중앙 공간이 넓으므로 영기문의 크기가 크다. 이어 보주들이 제2영기싹 사이에서 줄줄이 나온다. 그

러므로 여래 광배의 조형은 단지 꽃 장식이 아니요, 무량한 보주가 연이어 나오는 보주꽃의 극적이고 역동적인 광경이다. 바로 여래로부터 무량한 보주가 발산하는 것이다. 보주는 여래의 머리에서뿐만 아니라 몸에서도 나오므로 신광의 주된 조형은 모두 보주꽃에서 무량한 보주가 나오는 광경이다. 이러한 조형들이 광배의 주 문양으로써 가득차 있다.

그에 못지않게 중요한 것이 영기꽃들이 전개된 내구^{內區} 밖 외구^{外區} 의 조형들이다. 우선 조형들 안에서부터 살펴보기로 한다. 제1영기싹 둘로 이루어진 영기문이 연결되어 있다. 그다음에는 제1영기싹에서 보주가 생기는 띠가 있다. 그다음 띠 역시 보주꽃이 피어 무량한 보주가 생겨나는 조형이다. 그다음 띠도 마찬가지다. 가장 주변 부분은 오래전부터 무슨 조형인지 알 수 없었다. 그런데 이번에 분석해본 결과 나뭇잎임을 알게 되었다. 나뭇잎으로 거대한 광배의 주변을 둘렀다는 것은 매우 중요하다. 그러니까 모든 나무는 꽃이 피고 잎이 생기고 씨앗을 맺으며 영원히 생명을 이어가기 때문에 그 모든 것을 종합적으로 광배에 표현했다고 생각한다.

이상으로 불화 네 점(다섯 가지 영기문)을 선정해 〈청화백자 넝쿨모양 영기문 항아리〉에 그려진 것과 같은, 불화에 나타난 영기문을 다루어보았다. 물론 모든 불화에서 이러한 영기문을 볼 수 있는 것은 아니다. 그리고 모두 괘불을 택한 것은, 물론 법당의 후불탱^{後佛幀} 에서도 찾아볼 수 있으나 괘불은 10미터가 넘는 대폭이어서 그림 세부가 자세하고 표현이 풍부하기 때문이다. 작은 크기의 후불탱에서는 영기문을 이렇게 자세하고 풍부하게 표현할 수 없어 단순화시키기 때문에 분석하기 어렵고, 따라서 이해하기도 쉽지 않다. 이렇게 불화에 그려진 광배나 옷깃의 영기문을 자세히 분석하는 까닭은, 이 글에서 다룬 〈청화백자 넝쿨모양 영기문 항아리〉의 영기문을 그린 화가가 불화를 그리는 화승^{畵僧} 이 틀림없다는 것을 증명하기 위해서다.

〈청화백자 넝쿨모양 영기문 항아리〉의 본질을 더욱 깊이 파악하기 위해서는 청화백자중 적지 않은 비중을 차지하는 용 그림 항아리를 분석 및 해석해볼 필요가 있다. 누구나 아는 그림이지만 그 항아리에는 중요한 상징이 숨겨져 있다. 국립고궁박물관에 소장되어 있는 당당한 형상의 〈청화백자 용준〉을 선묘하고 채색분석해보기로 한다.

7장 〈청화백자 용준〉의 채색분석

먼저 국립고궁박물관 소장의 〈청화백자 용준龍樽〉〈그림 30-1〉의 전체적인 형태와 무늬를 살펴보자. 아랫부분의 영기문은 〈청화백자 넝쿨모양 영기문 항아리〉와 비슷하다. 항아리를 위에서 보면 동심원 모양이 되며 마치 옥벽玉璧의 모양을 이룬다. 동심원이란 보주에서 보주가 나오는 모양으로 하나의 보주가 나오는 것이 아니라 무량한 보주가 나오므로 '무량보주'다. 그런데 바로 항아리 자체가 만병이다. 만병은 보주와 같은 개념인데 보주에는 항상 구멍이 있어 거기서 만물이 화생한다. 따라서 항아리의 가장 불룩한 부분에 두 용을 연이어 표현한 것은 우주에 가득찬 대생명력을 표현한 것으로 곧 만병이 우주 공간임을 웅변한다. 우리가 흔히 보는 대접이란 평면 위 중앙에 보주를 두고 두 용이 회전하는 모습과 같다. 즉 우주에 가득한 대생명력의 순환을 상징한다.

그 만병의 목 부분에는 고구려 벽화에서 보았던 영기문이 그려져 있다. 바로 이 목이 만물이 화생하는 보주의 구멍과 같은 것이다. 만병은 곧 용과 마찬가지여서, 용의 입에서 물이 쏟아져 나오듯 만병의 입을 통해 물이나 영화된 술이 쏟아져 나오는 것이다. 만병이 용이라는 깨달음은 예상하지 못했던 진실이다. 이 항아리의 상부는 구체球體로 보주 모양이지만 그 형태를 드높게 만들기 위해 아래로 잘록하게 빼어낸 형태다. 엄밀히 말하면 하단부는 대좌의 기능을 가진다. 영기문이 그려진 대좌에서 보주가 생겨나는 형국이다. 보주 모양에 해당하는 가장 불룩한 부분의 면적이 가장 넓다. 바로 그 넓은 공간에 두 용을 연이어 그려 대접에서의 용의 모습과 같이 우주에서 일어나는 생명의 대순환을 상징한다.

항상 그런 것은 아니지만 도자기에서는 연꽃잎 모양을 아랫부분에 둔다. 학계에서는 그저 장식으로 보지만, 높이가 40센티미터 내외인 달항아리 형태와 그런 둥근 항아리에 좁은 대좌가 이어진 듯한 이른바 입호는 당당한 모습을 보여준다. 도자기에서는 고려청자이건 조선 청화백자이건 아랫부분에 연꽃잎 모양뿐만 아니라 구름 모양 영기문이나 연꽃 모양 영기문이 있는 것은, 마치 여래가 연꽃 모양에서 연화화생하는 것과 마찬가지로, 도자기가 영기화생하는 것임을 의미한다.

〈청화백자 용준〉 아랫부분의 영기문은 2단의 좁은 띠에 무량보주를 부여하는데 그 윗단 역시 영기문이다.〈그림 30-2, 30-3〉 그 위로 높게 각진 조형이 있는데

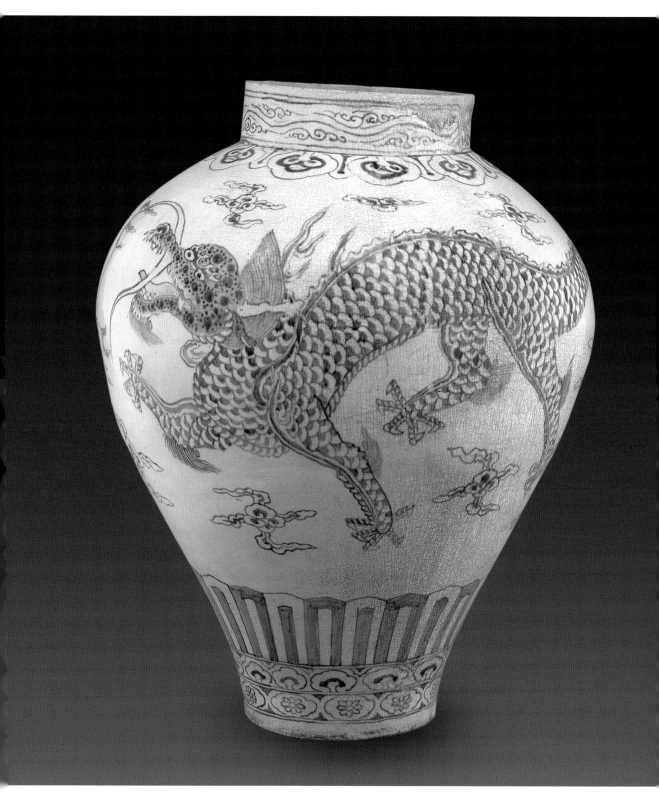

〈그림 30-1〉〈청화백자 용준〉, 고궁박물관 소장.

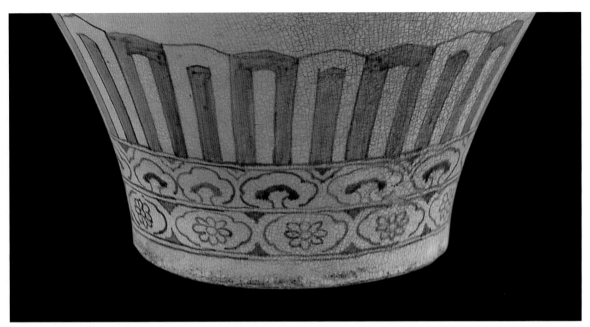

〈그림 30-2〉〈청화백자 용준〉의 목과 아랫부분 영기문, 고궁박물관 소장.

이 3단의 영기문은 각기 형태가 다르다.
이들이 강력하게 결합하여 항아리가 탄생한다. 즉 이 3단의 영기문은 대좌 역할을 한다.

〈그림 30-3〉〈청화백자 용준〉의 목과 아랫부분 영기문, 국립고궁박물관 소장.

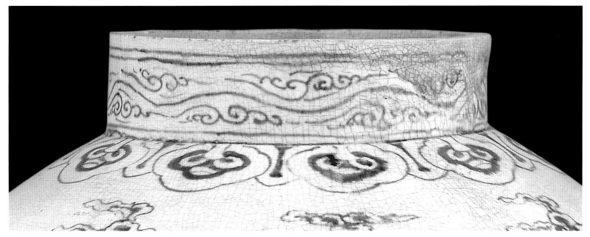

〈그림 30-4〉〈청화백자 용준〉의 목과 아랫부분 영기문, 고궁박물관 소장.

〈그림 31-1〉〈청화백자 용준〉의 목과 아랫부분 영기문 .

〈그림 31-2〉〈청화백자 용준〉의 목과 아랫부분 영기문.

중앙을 관통하는 긴 영기문 위아래 골에서 갖가지로 전개해나가는 영기문들이 있다.
제1, 제2, 제3영기싹으로 자유롭게 구성되어 단계를 보여주기 위해 색깔을 달리했다.

〈그림 31-3〉〈청화백자 용준〉의 목과 아랫부분 영기문.

이 조형은 한漢 시대의 마왕퇴 출토 비단에 그린 곤륜산 입구의 기둥을 가리킨다. 이 부분까지 더하면 아랫부분은 3단의 영기문으로 구성된 셈이다. 여기에서 항아리가 화생, 즉 신비한 탄생을 한다.

목 중심은 파상문이 길게 관통하고 있으며 그 골마다 영기문이 있는데 고구려 벽화 영기문과 같다. (그림 30-4) 즉 제1영기싹 영기문 머리에서 새로운 싹이 돋아나며, 거기서 다시 세 번째로 제1영기싹 영기문이 돋아나고 끝에서 영기문이 뻗쳐 나가는 전형적인 '생명이 생성되는 과정을 보여주는 영기문'이다. 자세히 보면 모두가 같지 않고 다양하게 전개한다. 바로 이 점이 조선시대 화원들이 영기문의 전개 원리를 정확히 알고 있었다는 증거다. 바로 이 목으로 된 항아리의 입에서 만물 생성의 근원인 '물'이나 영화된 '술'이 흘러나오는 것이다.

항아리의 목에 그려진 영기문의 기원은 고구려 무덤 삼실총三室塚에서 찾아볼 수 있다. 즉 삼실총 천정부에 여러 가지 영기문이 있는데 그 가운데 중요한 영기문을 찾아내어 채색분석해본 결과 제1영기싹 영기문에서 계속해서 작은 영기싹이 돋아나오고, 다시 작은 영기싹이 돋아나오는, 생명이 생성되는 과정을 보여주는 중요한 영기문임을 알았다. (그림 31-1, 31-2, 31-3) 바로 그 영기문이 지금 다루고 있는 조선시대 청화백자 항아리의 목에 그대로 나타난 것은 뜻밖의 광경이다. 고구려 무덤벽화의 전통이 통일신라와 고려를 거쳐 18세기조선시대까지 면면히 이어져 내려오고 있다는 것은 매우 중요한 현상이며, 우리 문화의 근본인 삼국시대 미술을 철저하게 연구해야 하는 까닭이기도 하다.

그러면 표면에 그려진 두 용 가운데 색이 덜 번진 용의 조형을 분석해보기로 한다. (그림 32) (용의 채색분석은 108쪽부터 실었다) 용의 얼굴에는 두 개의 눈이 있는데 이는 보주이며 무량보주를 가리킨다. 그 두 눈에 걸쳐 불꽃 모양이 있는데 실은 물결 모양이다. 눈썹이 아니라 무량보주에서 물(대생명력)이 쏟아져 나오는 모습이다. 그리고 코는 제1영기싹 영기문으로 만들었고 몇 가닥 영기문이 짧고 날카롭게 뻗쳐 있다. 입을 크게 벌린 윗입술 부분은 부정형의 뾰족한 영기문으로 나타냈다. 얼굴 전체에는 작고 큰 무량보주, 즉 큰 보주 주변을 작은 보주들이 둘러싼 형상이지만, 실은 큰 보주의 구멍에서 작은 보주들이 많이 생겨나는 것이다. 원래는 그렇게 질서 있게 생기는 것이 아니라 무량하게 생기지만 도식화해서 아름다운 조형으로 만들었을 뿐이다. 대생명력의 크고 작음을 말할 수 없는 것처럼, 보주 역시 크건 작건 그 가치에는 전혀 차이가 없다.

보주는 작은 점으로도 표현하는데 그것도 큰 보주와 같은 가치를 지닌다. 이처럼 얼굴 전체를 '무량보주'로 가득 채우니 그것은 우주에 은하수가 수없이 많아 소용돌이치며 순환한다고 하는 천문天文의 세계를 압축한 셈이다. 하늘을 읽으니 천문이란 말이 나온 것이다. '용의 얼굴'은 용의 모든 것을 함축한다. 그래서 기와 가운데에 용의 얼굴만을 표현하는 경우가 많다. 용은 앞에서 본 단축법短縮法에 의한 표현으로 얼굴에 가려져서 몸이 보이지 않을 뿐이다. 그러나 실제로 용의 얼굴에 용을 상징하는 모든 영기문이 표현되어 있다. 이 얼굴은 '무량보주'가 무량하게 많다는 것을 강력히 웅변하고 있다. 혓바닥은 완만한 영기문으로 나타냈다.

귀도 일종의 영기문이요, 뿔도 현실에서 보는 동물들의 뿔이 아니고 강력한 영기문이며 제1영기싹 영기문을 변형시킨 것이다. 턱수염도 수염이 아니라 영기문이요, 목과 등에서 갈기가 뻗치는 것도 갈기가 아니라 영기문이다. 그 증거로 갈기 모양이 중간에서 한 번 꺾인다. 게다가 강렬한 영기를 발산하고 있다. 그 영기문은 흔히 보주에서 발산하는 영기문과 같다. 털에서 이렇게 강력한 영기문이 발산할 리 없다. 그리고 콧등에서 양쪽으로 강력하고 길게 뻗쳐나가는 빨간 영기문은 얼굴이라는 무량보주에서 발산하는 영기문이다. 어금니는 흔히 제1영기싹 모양인데 여기서는 뾰족한 삼각형으로 표현했다. 이처럼 표현된 용의 얼굴은 바로 엄청난 보주와 제1영기싹의 집적인 셈이다. 그런 점에서 보주와 제1영기싹은 같은 것이다.

다음에 용의 몸을 살펴서 분석해보자. 두 앞다리를 보면 양어깨에서 나와 다리를 따라 내려온 강력한 영기문은 위로 또 다른 영기문을 내어 뻗쳐 올라가고 있다. 이 연이은 영기문은 매우 중요하다. 바로 거기서 몸과 다리가 화생하고 있기 때문이다. 등에서 나온 짧은 영기문 역시 본래 등에서 나온 것이 아니다. 반대쪽이라 보이지 않지만 등쪽의 영기문은 왼쪽 어깨에서부터 발산하는 영기문의 중간에서 연이은 영기문의 끄트머리다. 이를 통해 목 밑에서 발산하는 듯한 영기문 역시 반대쪽 어깨에서 나온 것임을 알 수 있다. 왼쪽 어깨 부분에서 발산해 뻗쳐나온 영기문은 몸에 착 붙은 상태가 아니라 입체적으로 몸에서 분리되어 뻗쳐 나오는 역동적인 영기문임을 알 수 있다. 그러므로 어깨에서 뻗쳐 나오는 영기문은 평면적이 아니라 입체적인 것이다. 즉 이 조형에서 가장 중요한 영기문은 꼬리 끝에서 힘차게 뻗쳐 나가는 일군의 짧고 직선적인 영기문이다. 모

든 영수는 꼬리의 영기문에서 화생한다. 이론적으로는 그렇지만 실제로 설명할 때에는 적용되기 어렵고 조형적으로도 불가능하다. 그래서 어깨 중간에서 이러한 영기문을 내어 몸을 화생시키는 것이다. 즉 꼬리에서 화생한 용의 몸에서 다시 갖가지 영기문이 발산하고 그 영기문의 힘을 빌려 몸의 각 부분을 화생케 한다. 상즉상입의 관계다.

그렇게 해서 화생된 용의 몸에는 비늘들이 있는데 그것은 전부 비늘이 아니라 무량보주다. 하나하나 비늘 같은 것이 무량보주다. 어떤 경우에는 용의 몸에도 큰 보주를 중심으로 발산하는 작은 보주로 도식화된 무량보주라는 조형을 부여하기도 한다. 온몸의 비늘이 비늘로 보이지 않고 보주로 보이려면 보주의 본질을 파악해야 한다. 그런데 보주의 본질을 파악하려면 여러 단계를 거쳐야 하고 상당한 세월이 필요하며 그에 따른 노력이 있어야 한다. 그래서 채색해 보면 온몸의 비늘 하나하나가 무량보주임을 알 수 있다. 그리고 온몸의 아래 윤곽에는 필자가 붉은색으로 채색했지만 그 긴 윤곽을 따라 놓인 보주 하나하나도 모두 무량보주다. 긴 등줄기 곳곳에서도 가시처럼 날카롭고 빨갛게 채색한 짧은 영기문들이 뻗쳐 나오고 있다. 등에 제1영기싹 영기문이 연이어진 물결 모양 역시 영기문이다. 그 클라이맥스가 바로 꼬리에서 날카롭게 뻗쳐 나가는 직선적인 영기문이다. 영기문의 조형은 항상 곡선이 아니라 직선적으로도 표현한다.

전체적으로 보면 앞다리는 거대한 몸에서 발산하는 영기문이라고 해석할 수 있다. 그러므로 네 다리는 모두 몸에서 발산하는 영기문이다. 앞다리는 반대쪽이라 보이지 않지만 어깨에서 나온 영기문에서 다리가 화생한 형국으로 다리의 비늘 역시 하나하나가 무량보주다. 그곳에서 털 모양 영기문이 발산한다. 끝의 발가락 역시 다리에서 발산하는 매우 강력한 영기문이다. 다섯 발가락을 각각 제1영기싹 영기문으로 표현하고 마찬가지로 각각의 영기문에서 무량보주들이 연이어 화생하고 있다. 두 다리는 같은 원리로 표현되어 있으며 뒷다리도 마찬가지다. 앞다리에서는 생략되어 있지만, 뒷다리에서는 다리 끝부분이 몸과 같이 빨갛게 채색된 무량보주들이 부분적으로 연이어 화생하고 있다. 그러므로 채색을 달리 했을 뿐, 용의 몸 전체가 무량보주임을 알 수 있지 않은가!

그리고 마침내 (용의 앞 것이 아니라) 용의 입에서 나온 보주! 동심원의 무량보주이다. 즉 옥벽 玉璧 의 모양이다. 이제야 옥벽이 무량보주임을 알 수 있게 되었다. 동심원의 조형에서는 큰 보주에서 작은 보주가 나오는데, 설령 똬리 모양이

라 해도 가운데 공간에서 보주가 무량하게 나오기 때문에 옥벽을 무량보주로 보는 데는 무리가 없다. 그 무량보주에서 강력한 영기문이 수직으로 높이 상승하며 갈래를 친다. 마치 보주의 구멍에서 뻗쳐 오르는 형국이다. 그리고 그 보주 주변으로도 영기문이 여러 방향으로 발산하고 있다. 보주에 구멍이 있다는 것은 사람들에게 설명하기 위한 방편일 뿐, 어찌 보주에 구멍이 있을 것인가. 보주 전면에서 영기문이 발산하는 것이다. 그런데 용의 입에서 퉁겨져나온 무량보주 하나가 바로 용 전체와 맞먹는 영력을 지니고 있음을 절실히 느낀다. 그러므로 '무량보주'에서 다시 '무량한 무량보주'가 나오는 것이라고 역으로 설명할 수도 있다. 용이란 조형이 무량보주의 집적이라는 것은 낙랑 석암리 출토 금제 대구 帶鉤 에서도 확인된 진실이 아닌가. 용은 물을 상징하며, 보주 역시 물을 상징한다.

　드디어 용 주변의 구름 모양 영기문을 다루게 되었다. 자, 구름인가? 용은 하늘에 있는 존재인가? 아니다. 용은 바다 밑에도 있다. 바닷속에는 바닥이 있기 때문에 용궁이라는 건축도 성립한다. 그런데 물고기에도 똑같은 구름 모양 영기문이 있는 것은 어떻게 설명할 것인가?

　용이란 존재는 동물도 아니고, 우주에 충만한 대생명력을 압축한 것이므로 어느 일정한 곳에 존재하는 것도 아니며, 우주에 편재하는 것이어서 어디든 없는 곳이 없다. 그러면 구름 모양 영기문을 분석해보자. 중심의 조형을 그려보면 모두 제1영기싹 영기문을 면으로 혹은 입체로 붕긋붕긋하게 만들어 네 개를 모아놓았기에 엄청난 영력을 지니게 된다. 제1영기싹 영기문이 곧 보주이므로 보주가 네 개 모여 있는 사면보주 四面寶珠 와 본질이 같다. 또 다른 무량보주의 조형임을 알 수 있다. 이렇게 네 개의 제1영기싹 영기문이 모인 무량보주 양쪽에서는 영기가 수평으로 발산하고, 상하로는 구부려져 발산하는데 그 두 곡선으로도 이 영기문이 회전, 즉 순환하는 느낌을 준다. 태극 太極 의 또 다른 변주다.

　바로 이러한 가장 근원적인 영기에서 용이란 위대한 조형이 화생하는 장대한 광경이다. 지금까지 우리는 이런 영기문을 구름으로 알고 '구름이 떠 있는 하늘 위에 날고 있는 용'을 상징한다고 생각해 왔다. 그러나 이제는 만물 생성의 근원인 태극에서 화생하는 용이 보주의 집적이라는 고차원적이고 형이상학적인 해석이 가능해졌다. 이로 인해 용과 여래, 용과 왕의 관계를 파악하게 되었고 여래와 왕의 상징도 새로이 인식하게 되었다.

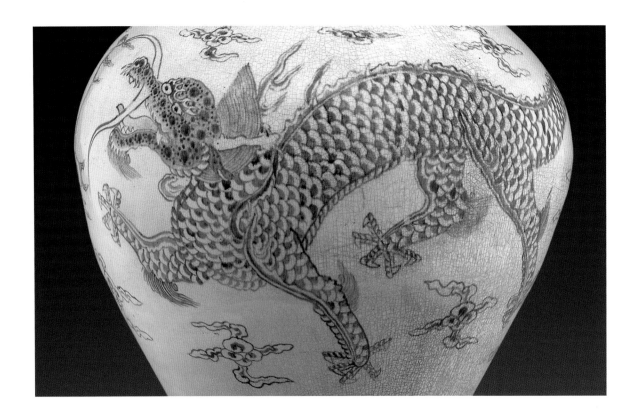

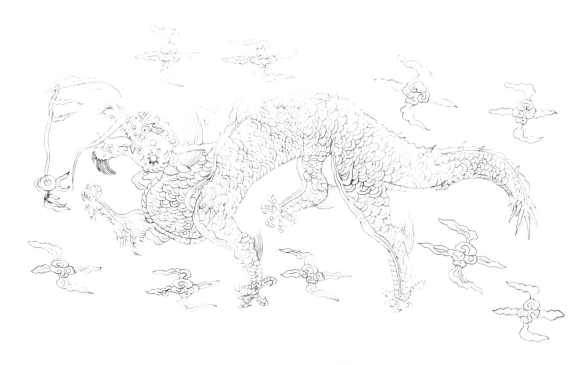

〈그림 32〉〈청화백자 용준〉의 채색분석.

1

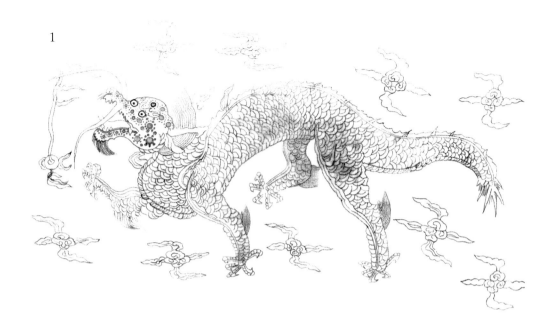

2

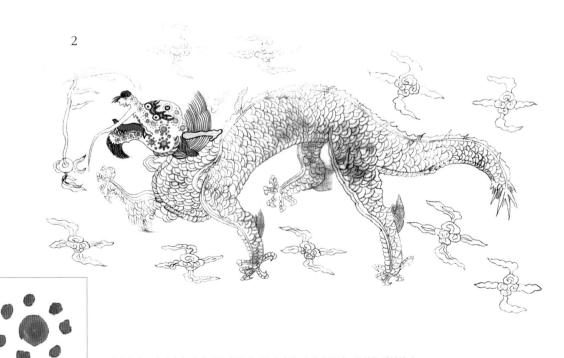

학계에서는 반점이라 하나 얼굴의 무량보주이며 용 자체가 무량보주임을 상징한다.
어떤 경우에는 몸 전체에도 무량보주를 부여한다.

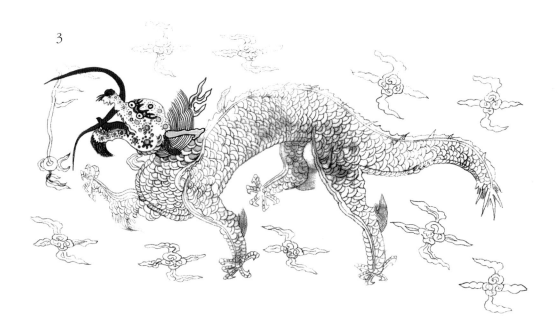

3

눈과 코 사이에서 강력한 영기문이 발산한다.
목 뒤에서 발산하는 영기문에서 또다시 영기문을 발산한다.

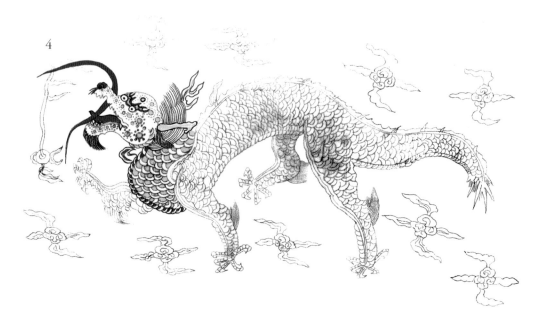

4

복부에 연이은 보주가 있다.

5

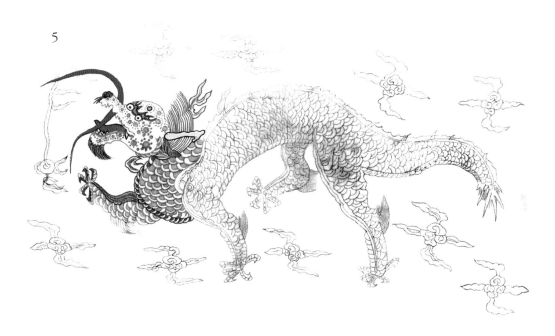

붉은 영기문에서 앞다리가 화생한다.

6

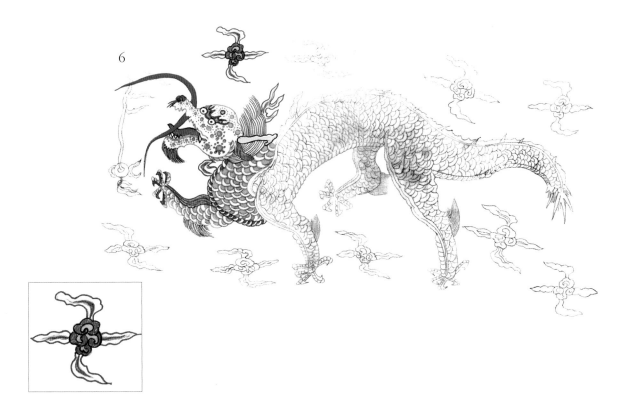

7

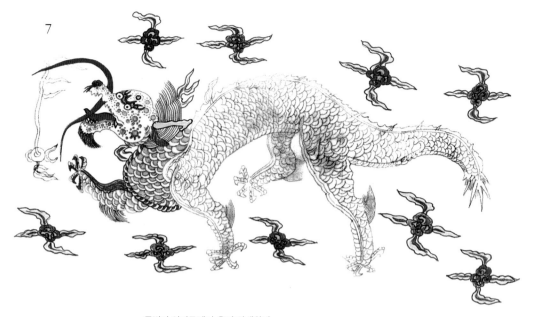

주변의 영기문에서 용이 화생한다.

8

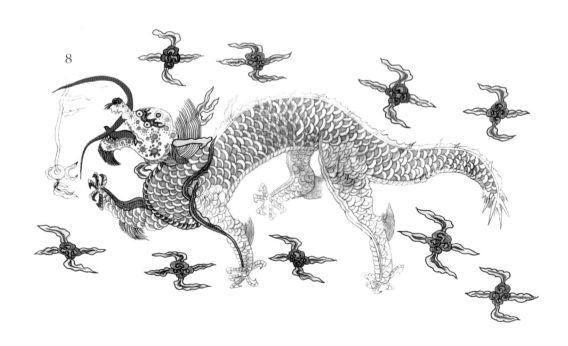

특히 왼쪽 앞다리의 영기문에서 또 하나의 영기문이 연이어 발산하는 것은
이 강력한 영기운이 용도 화생시키기 때문이다.

9

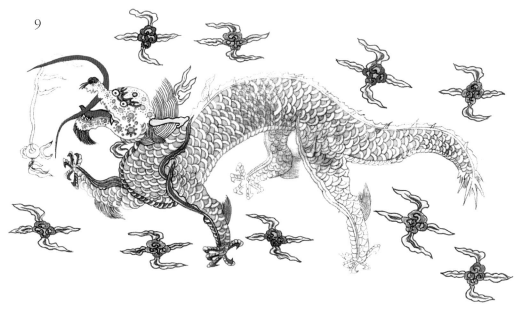

왼쪽 앞다리가 화생한다.
제1영기싹이 발톱에서도 연이은 보주를 표현한다.

10

11

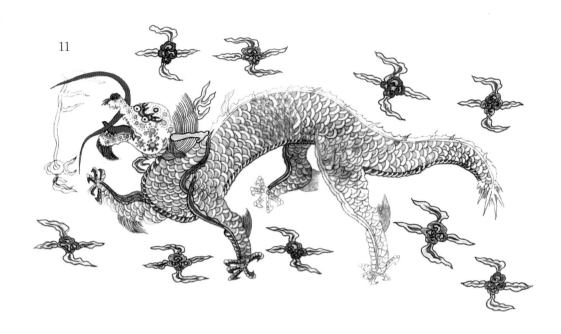

12

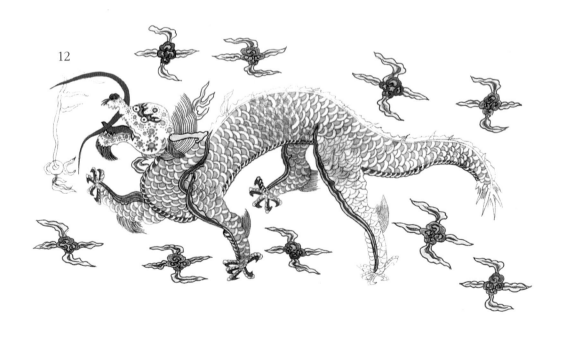

오른쪽 뒷다리가 화생한다.
왼쪽 뒷다리에 밀착하는 영기문은 완만히 연이어진 제1영기싹 영기문이다.

13

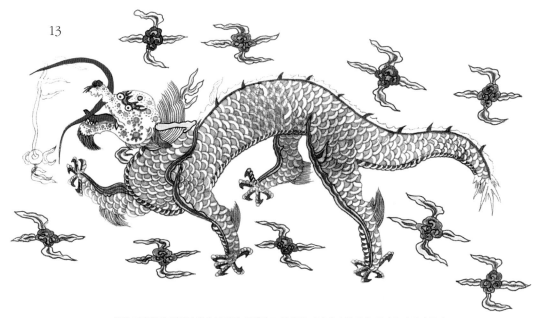

왼쪽 뒷다리의 영기문에서 다리가 화생하고 화생한 다리에서 털 같은 영기문이 발산한다.
다리 끝부분에 연이은 보주가 있다.

14

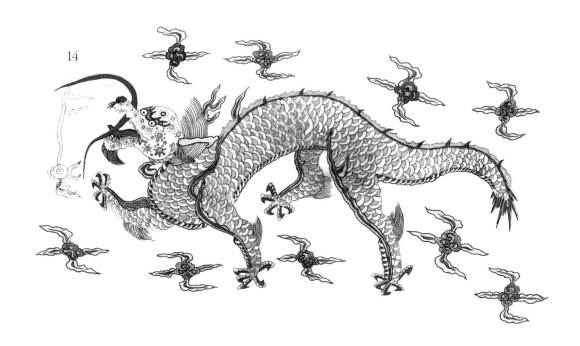

등에 가시 같은 제1영기싹들이 거의 등 간격으로 생기고,
등줄기 전체는 연이은 제1영기싹 영기문을 이루고 있다.

15

용의 입에서 나온 보주에서 강력한 영기문이 사방으로 발산한다.

16

8장 결론

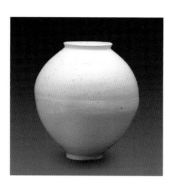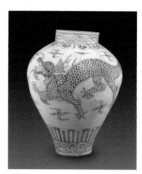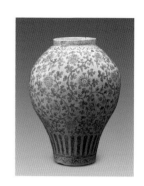

〈청화백자 넝쿨모양 영기문 항아리〉와 〈청화백자 용준〉의 비교

두 작품을 비교하기 전에 우선 달항아리(왼쪽)라는 형태의 백자에 대해 언급하고자 한다. 아무것도 그려넣지 않은 순백자로 우리의 시선을 형태에 집중하게 만드는 달항아리는 형태 자체가 둥근 게 마치 보름달 같다고 해서 이름 붙여졌다. 우리는 보주를 다루면서 우주에 충만한 대생명력이 가득찬 것이 보주이며, 보주와 둥근 항아리는 서로 관련이 있다고 해석해 왔다.

그런데 둥근 항아리뿐만 아니라 모든 그릇은 만병의 성격을 지닌다. 특히 이른바 달항아리라는 형태는 보주와 밀접한 관계가 있다. 보주에는 항상 구멍이 있어서 그 구멍을 통해 만물이 화생하는 것과 같이 그릇, 특히 항아리 형태의 만병에서 입을 통해 만물이 화생한다. 그러한 만병에서 연꽃이 나와 그 꽃에서 여래가 화생하는데, 실은 연꽃에서 화생하는 것이 아니라 더 근원적으로는 만병에 가득찬 영화된 물에서 화생하는 것이다. 필자는 '항아리에 가득찬 물'이라는 의미를 간단히 만병이라 부르며 '만병화생한다'는 표현을 쓰기 시작했다.

만병화생은 영수화생이라는 말과 같은 것이다. 만병을 보주와 동일시하면 보주화생이라는 말과도 의미가 상통한다. 따라서 달항아리라는 말은 낭만적이어서 좋기는 하나 만병이라는 개념과는 아무 관계가 없으므로 학문적 용어로는 부적절하다. 항아리는 물이 가득 차서, 즉 대생명력이 가득 차서 마음껏 팽창하여 팽팽한 탄력성을 지닌 둥근 모양의 보주가 된다. 그런데 그러한 항아리는 어딘가 우뚝한 맛이 없다. 그런 우뚝하고 더욱 우람한 형태로 만들어진 것을 학계에서는 입호 立壺 라고 쓰고 있는 듯하다. 높이가 40센티미터 내외인 달항아리 형태와 그런 둥근 항아리에 좁은 대좌가 이어진 듯한 이른바 입호는 당당한 모습

을 보여준다. 대체로 용이나 봉황을 크게 그리는데, 용을 그린 경우로 예를 들면 〈승정원일기〉나 〈원행을묘정리의궤〉 등에는 용준 혹은 화준花樽 의 그림과 함께 명칭이 나온다. 화준이라 할 때에는 꽃을 그린 것이 아니라 꽃을 꽂았던 항아리란 뜻일 것이다. 그러므로 용준이건 화준이건 모두 꽃을 꽂을 수 있으며, 술이나 물을 가득 담았을 것이다. 그런데 〈청화백자 넝쿨모양 영기문 항아리〉나 〈청화백자 용준〉은 모두 입호의 형태이다. 구형호球形壺 든, 구형호를 우뚝 세운 입호든, 모두 구형의 만병과 관련되어 있다. 이 글에서 다루고 있는 〈청화백자 넝쿨모양 영기문 항아리〉의 입면도는 가장 불룩한 부분을 콤파스로 돌려보면 거의 완전한 원을 이루므로 구형호와 같은 속성을 지니고 있다고 하겠다. 그 형태가 우뚝하고 당당하며 압도적이어서 왕실 행사 때 입호를 사용했을 것이다.

입호로 불리는 청화백자 넝쿨모양 영기문을 그린 만병은 주요부가 구체여서 면적이 가장 넓다. 이 부분에 영기문 여덟 줄기를 그릴 수 있으며, 〈청화백자 용준〉은 두 마리의 용을 그릴 수가 있다. 전자는 제1영기싹 영기문 줄기를 연이음으로써 물을 상징하고, 줄기에서 뻗쳐 나오는 갖가지 잎 모양은 영기가 발산하는 것을 구상으로 나타낸 것이다. 그리고 그 끝에서 피는 꽃은 무량보주를 품은 영기꽃이다. 즉 물과 무량보주로 압축해 표현한 것이다. 마찬가지로 후자는 용을 그렸으나 본질은 역시 물과 보주이다. 그런 점에서 두 작품은 비록 그림의 형태는 다르지만 상징은 똑같다. 즉 넝쿨모양이든 용이든 무량한 보주가 영기꽃의 씨방과 용의 입에서 무량하게 나오는 것을 의미한다. 그러므로 용을 그린 것도 우주의 대생명력이나 물, 즉 영수靈水 가 항아리에 가득찬 것을 의미하므로 만병이라 부를 수 있는 것이다. 특히 〈청화백자 넝쿨모양 영기문 항아리〉 입에서 여러 줄기가 내려오고 있으므로 만병의 물이나 기운이 넘쳐나오는 극적인 광경을 조형으로 보여주고 있다.

봉황의 경우도 용과 속성이 같으므로 봉황에서도 보주가 무량하게 나올 수 있고, 긴 꼬리는 갖가지 영기문으로 만물 생성의 근원인 물과 보주를 상징하므로 영기꽃, 넝쿨, 용, 봉황 등 네 가지가 같은 성격을 지닌다.

이와 같은 결론을 도출하기 위해 필자는 '영기화생론'을 피력하고, 그에 따라 도자기를 이해하기 위한 과정을 거쳐야 하므로 그동안 풀어낸 와당, 사경의 표지 그림, 나전칠기함 등을 자세히 설명하며 과거의 오류를 고쳐나갔다. 그런데 어디에서 본 듯한 〈청화백자 넝쿨모양 영기문 항아리〉의 조형을 마침내 기억해

냈다. 바로 괘불이었다. 통도사에서 매년 괘불을 교체해 전시하고 있는데, 그것을 항상 조사해왔기 때문에 기억할 수 있었다.[2] 이 청화백자 작품의 넝쿨모양 조형은 현실에서 볼 수 없는 것이다. 순전한 관념의 조형화, 고차원적 사상의 조형이다. 사람들은 처음 보는 작품을 의심하는 경우가 많아 국보급의 작품들이 사장死藏 되는 경우가 많다.

인문학은 세분화되면 죽는다. 더욱이 종교와 사상도 함께 연구해야 한다. 불화에 보이는 조형들 지금까지의 연구로 풀리지 않았기에 이 도자기에 대해 어떤 설명도 할 수 없었다. 필자는 지금까지 연구되지 않았던 많은 조형들을 해독하며 '영기화생론'을 정립해 나가고 있는데, 만일 불화의 광배나 법의에 표현된 영기문을 해독하지 못했다면 이 도자기의 조형을 해독할 수 없었을 것이다. 불화에서 몇 가지 비슷한 예를 찾아 설명하는 것은 이를 증명하기 위해서이다. 모든 장르는 서로 돕는다. 모든 장르를 함께 연구하지 않으면 어떤 장르도 세분화된 상태에서는 근본적인 문제가 해결되지 않는다. 역사적으로 수많은 학자가 도자기를 연구해 왔으나 가장 근본적인 문제는 거의 풀린 바 없다.

그러므로 이제부터는 여러 장르를 연구하고 여러 각도에서 건축·조각·회화·공예·복식 등을 조명하며 근본적으로 풀어나가야 한다. 필자는 처음에 이 도자기에 대한 짧고 간단한 논문을 쓸 생각이었다. 그러나 집필 과정에서 계속 추가가 이루어져 한 권의 저서로 세상에 나오게 되었다. 실은 고려청자부터 저서를 내려고 계획하고 있었다. 그런데 두 해 전 미국 크리스티 경매에 출품된 이 도자기 작품을 보고 급히 사진을 입수하여 검토한 적이 있다. 가나아트가 기획한 전시에서 그 작품을 보았을 때 얼마나 반가웠는지 모른다. 미처 예상하지 못한 상태에서 급히 세상에 나온 저서라 부족한 점이 많을 것이다. 훗날 청화백자 전체를 다루는 저서를 낼 때 충분히 보완하고자 한다.

2. 필자는 오덕사 괘불에 대해 집필하였다.『부여 오덕사 괘불탱』(통도사성보박물관, 2013)

부록

1. 영기화생론의 원리

물 *水* 은, 생명의 근원으로서 만물 생성의 근원이다. 그런데 영기의 응집으로서 강력한 영력 *靈力* 을 지닌 보주, 산호 등을 물에 부여해 물을 영화 *靈化: 靈化, 淨化, 聖化 등의 용어는 같은 것* 시킨 것이 영수 *靈水: 淨水, 聖水 등도 같은 의미* 이다. 항아리나 정병 *淨瓶* 에 가득 들어 있는 것이 바로 영수 *靈水* 다. 조형미술에서 생명력을 상징하는 물을 형상화해서 자주 쓰는 것이 식물로는 '연꽃'과 여러 가지 '식물 모양 영기문'이며, 동물로는 '용'을 비롯한 '봉황', '백호' 등이다. 그런데 동물 모양으로는 끝없이 전개시킬 수가 없으므로 주로 여러 가지 식물의 덩굴 모양 영기문으로 표현한다. 연화 *蓮花* 에서 탄생하는 것을 연화화생 *蓮花化生* 이라 하고, 구름 모양에서 탄생하는 것을 운기화생 *雲氣化生* 이라 한다. 그런데 다른 무수히 많은 여러 형태의 영기문에서 탄생한 것을 연화화생이나 운기화생이라고 말할 수 없었고, 또 그 무엇인지 알 수 없는 도상들은 알아볼 수 없다는 이유로 그동안 명칭도 없이 그저 지나쳐 왔던 것이다. 운기화생의 이론은 사상적으로 포함하는 바가 매우 넓지만, 조형적으로는 운기의 구름이라는 글자 때문에 추상적이건 구상적이건 간에 구름 모양에만 극히 제한할 수밖에 없는 한계가 있다. 이노우에 교수는 "고대 중국의 미술은 그 눈에 보이지 않는 '기 *氣*'를 눈에 보이도록 표현했다. 그것이 이른바 운기문 *雲氣文* 이다. 형태가 정해지지 않은 구름 같은 형상으로 나타낸 것이 많고, 무늬로 표현한 경우에는 와권문 *渦卷文*, C자형, 반 C자형 등이 반복해서 쓰이며 더 나아가 거기에 유형 *瘤形 혹모양* 등이 가해져 매우 환상적인, 때로는 기괴한 양상을 띤다"고 언급했다.[1] 이처럼 운기

1. 이노우에 다다시, 「蓮華文: 創造と化生の世界」, 『蓮華文』, 日本の美術 359, 上原眞人 著, (東京, 至文堂, 1996), p.96

문은 그 형태가 극히 한정되어 있다. 그가 말한 C자가 바로 필자가 말한 제1영기싹으로, 그는 단지 기호로 인식했으나 '영기싹', 즉 '생명의 싹'이란 용어를 만들지 못했을 뿐 그것이 무엇을 의미하는지는 알고 있었다고 생각한다. 예컨대 이노우에 다다시의 이론에 의하면 "운기문 일부가 용의 머리 龍頭 나 봉황의 머리 鳳首 가 되는 운기화생은, 연꽃의 씨방으로부터 상반신을 나타내는 연화화생의 경우와 대응한다"고 말하고 있다. 이처럼 운기화생의 도상은 연꽃에서처럼 극히 한정되어 더 이상 도상적 확대가 어렵다.

그래서 필자는 영기가 형상화할 때 무한히 다양한 형태로 조형화하므로, 소통을 위해 기왕의 틀린 용어를 모두 모양으로 바꾸어 다음과 같이 명칭을 부여하고자 한다. 즉 '용 모양 영기문', '연꽃 모양 영기문', '덩굴 모양 영기문', '불꽃 모양 영기문', '구름 모양 영기문', '보주 모양 영기문', '팔메트 모양 영기문' 등으로 말이다. 이는 마침내 영기문 일체를 포함하기에 이르고, 일체가 영기화생 靈氣化生 한다고 정의하기에 이른다. 그러므로 '연꽃' '당초문' '화염문' '운문' '팔메트' 등의 용어들은 잘못 붙여진 용어들이다. 영기문의 최소 단위는 고사리싹 같은 모양의 '제1영기싹'이고, 일체의 영기문은 바로 영기싹을 시발점으로 해서 전개된다. 이노우에 교수가 와권문, C자형, 반 C자형 등을 언급했지만 이는 단지 형태적인 것을 지칭할 뿐 그 것들이 무엇을 상징하는지는 설명하지 않았는데, 바로 영기문의 최소 단위, 즉 모든 생명 생성의 최소 단위와 그 전개임을 밝혀냈다.

처음에는 중국의 전국시대 戰國時代 이래 추상적인 영기문이 성립하다가 당대 唐代 에 이르러 점차 구상적인 형태에 그 이전의 추상적인 형태가 내재·융합하면서 나타났다. 원대 元代 이후에는 추상적인 영기문의 성립 요소인 영기싹과 그 변화된 형태들이 점차 사라지며 구상적인 형태만 남는다. 그러므로 구상적인 형태라 하더라도 추상적인 영기문이 생략되어 있음을 중국과 한국의 복식을 연구하면서 그 전개 과정을 알게 되었다. 그래서 조형 일체를 영기문이라 말하는 것이다.

따라서 삼라만상 일체는 연화나 구름 모양에서만 탄생하는 것이 아니라, 여러 가지 무한히 다른 형태의 영기문으로부터 탄생한다. 그러나 사실상 무한히 다른 형태를 표현한다는 것은 불가능하고 혼란스러우므로, 그 혼란을 피하기 위해 몇 가지 특정한 형태로 화생을 표현하는 것이다. 예컨대 불꽃 모양 영기문이나 보주 모양 영기문이나 팔메트 모양 영기문 등 한정된 형태로부터 탄생하는 도상이 성립할 뿐이다. 우리는 얼마든지 다른 형태의 영기화생 도상들을 창조해낼 수 있다. 지금까지 학계에서 써 왔던 화염문이나 팔메트, 인동문, 당초문 등의 중요한 용어들은 틀린 것이다. 왜 틀린 것인지는 차차 알게 될 것이다. 필자는 용어를 새로이 정

립해보려는 시도 끝에 눈에 보이지 않는 영기를 다양한 조형으로 표현한 일체의 무늬를 영기문이라고 정의했으며, 연꽃 및 구름 모양 등은 다양한 영기문의 카테고리 안에 포함된다는 사실을 알게 되었다.

즉 연꽃도 단순한 연꽃이 아니라 고구려 고분벽화의 천정에 그려진 대연화에서 보듯이 갖가지 영기문을 넣어 강력히 영화시킨 것이다. 구름도 단순한 구름이 아니라 갖가지 영기문을 넣은 것이다. 예컨대 회전하는 영기문을 넣어 만물을 생성하는 태극 모양으로 만들거나 영기싹 모티브를 넣어 영화시킨다. 어떤 형태건 갖가지 영기문으로 영화시켜 고차원적 존재로 만든 다음, 거기서 일체가 탄생하도록 한다. '연화화생'이란 말은 이미 『아미타경』에 나오지만, 요시무라 레이 吉村怜 교수가 연화화생의 도상적 성립 단계를 고대 작품들에서 처음으로 발견해 이론화하려고 노력했다.[2] 운기화생 이론은 이노우에 다다시교수가 처음으로 제기해 획기적인 공헌을 했는데 그 대표적인 예로 마왕퇴 1호분 백화 帛畵 비단 그림 에 표현된 용을 들었다. 즉 그는 용의 꼬리 끝에 제3영기싹 같은 모양을 구름 모양으로 보고 운기화생이라 했으나 필자의 이론으로 말하면 영기화생이다. 그리고 그 아래에 용의 모양을 반복한 추상적인 형태의 조형이 있다. 이노우에 선생은 그것을 보고 구름 모양으로 본 것이나, 자세히 보면 제1영기싹의 모티브로 이루어진 영기의 집적이다. 이것이 이른바 이노우에 다다시 씨가 제기한 일물일기 一物一氣 라는 개념이지만, 필자의 이론으로는 바로 이 영기문이 용이 되는 것이다. 일물일기라는 원리는 항상 성립하는 것이 아니다.

필자는 영기화생 이론을 대립적인 이원론적 입장이 아니라 통합적인 일원론적 입장에서 정립해 제기하고 있다. 필자의 이론은 이노우에 교수의 이론에 의해 촉발되었으나 거기서 화생의 개념을 무한히 확대하고 재정립한 것이며, 더 나아가 새로운 조형 원리를 발견해 체계화함으로써 동양뿐만 아니라 서양 조형의 구성 원리도 풀어내는 것이 가능하게 되었다. 다음에 필자의 영기·영기문·영기화생의 이론을 요약하여 둔다. 화생 化生 이란 용어는 매우 어려운 내용을 지니고 있어서 문자언어로는 설명하기 어려우나 조형미술에서는 얼마든지 가능한데 역사적으로 인문학자들 중 누구도 연화화생이라든가 운기화생은 물론 갖가지 영기화생의 도상을 올바로 해독하지 못했다. 필자는 연화화생과 운기화생도 영기화생에 입각해

2. 요시무라 레이, 「雲岡石窟における蓮花化生の表現」, 『天人誕生圖の硏究』, (東方書店, 1999), pp. 23-25. 첫 번째 단계인 연화를 '성스러운 생명의 모태인 하늘의 연화'라고 언급하고 머리·상반신·전신 순으로 나오다가 마침내 모태인 연화에서 떨어져 나와 하늘을 나는 천인이 등장하는 과정을 나타내었다. 그러나 나의 이론으로는 연화화생이 아니라 영기화생이라야 한다. 하늘의 연화가 아니라 삼천대천세계에 충만한 영기를 꽃으로 구상화한 것이 연꽃 모양 영기문이기 때문이다.

새로이 해석하고자 한다. 화생이란 용어는 글을 읽는 동안 그 본질을 차차 파악하게 될 것이다.

영기란 용어는 흔히 말하는 기를 필자 나름으로 이론을 체계화하는 과정에서 명명한 것이며, 쉬운 말로는 우주에 충만한 대생명력, 정신, 혹은 마음 등으로 불릴 수 있고 어려운 말로는 '도道'라 부를 수 있다. 영기란 무형무한無形無限 한 것으로 그 안에 유형유한有形有限 한 것이 포함되어 있으며, 어떠한 모습으로도 나타날 수 있다. 무한한 형태 가운데 대체로 연꽃, 구름 모양, 굽타식 당초 등으로 표현되나 필자는 만물 생성의 근원을 조형화한 것을 무한히 확대한 결과, 무한한 영기화생의 방법을 찾아낼 수 있었다.

만물 생성 근원水·道·氣 의 조형화에 대한 연구는 동양의 미술사학 연구에서 다음의 네 단계를 거쳐서 명료하게 되었다. 이 방법론은 매우 중요하며 서양에는 거의 알려지지 않은 이론으로, 이를 파악하지 못하면 미술사학 연구는 거의 불가능하게 된다. 따라서 우리나라 학계에서는 이 이론의 역사적 전개를 완벽하게 파악해둘 필요가 있다.

물 – 만물 생성의 근원

(1) 연꽃 – 연화화생 '아미타경', (요시무라 레이吉村怜)
(2) 구름 – 운기화생 (이노우에 다다시井上正)
(3) 굽타식 당초 – 에네르기화생化生 (안도 요시카安藤佳香)
(4) 연초·구름·굽타식 당초唐草·용 龍·봉황 鳳凰·추상적 抽象的/구상적 식물 具象的 植物·덩굴무늬·팔메트·인동 忍冬·연화 蓮花·수초 水草 등으로 이루어진 일체의 이른바 당초문 唐草文 일체·보주 寶珠·태극 太極·물결 泡沫·화염 火焰·하엽 荷葉 등등 '일체의 조형'에서 만물이 화생하는 것 – 영기화생(강우방)

요시무라 씨와 이노우에 씨의 이론을 대강 언급했으나, 여기에서 이노우에 교수와 안도 교수의 최신 이론을 좀 더 정리하고 넘어갈 필요가 있다. 우선 안도 교수가 최근 출판한 『불교장엄佛敎莊嚴의 연구硏究』라는 저서는 '굽타식 당초의 동전'이라는 부제가 붙어 있듯이 굽타의 미술에서 발견한 '연화의 수중 에네르기의 관념적 형상인 굽타식 당초'를 다루고 있다.[3] 굽타식 당초가 어떻게 조형화해서 전개되었는지, 그것이 어떻게 중국과 일본에 전파되었는지를 다룬 방대한 저서이다. 이

3. 안도 요시카, 『佛敎莊嚴の硏究』(中央公論美術出版, 2003)

책에서 소개하는 예는 많은 종류의 굽타식 당초문의 하나에 불과하다. 인도 것은 굽타시대 ^{4~6세기} 의 것으로 중국 것은 당초 ^{唐初} 7세기 것이어서 중국이 인도의 영향을 받은 것처럼 보인다. 인도 입장에서 보면 당연한 논리다. 그러나 중국의 입장에서 보면 중국은 이미 전국시대부터 조형미술에 영기문을 왕성하게 표현하고 있었다. 중국 나름의 영기문이 독자적으로 화려하게 전개하고 있다면 '굽타식 당초문'은 일방적으로 영향받을 수 없는 것이고 중국 내부에서 독자적으로 성립한 것일 수도 있다. 굽타식 당초문을 에네르기의 표현이라고 부르고 있으니 혼란이 일어난다. 굽타식 당초문은 이미 인도에서 기원전 3세기에 정립되어 있었기 때문이다. 필자가 말하는 영기문은 세계 공통적이고 보편적인 현상이어서 영향 관계는 어떤 특정한 도상에 한한다. 그러나 굽타의 문화가 중국에 광범위한 영향을 주고 그것이 한국과 일본에 영향을 주었으므로 인도 굽타의 영향을 무시할 수는 없다. 다만 굽타만 강조하고 중국을 지나쳐서는 안 된다는 것이다.

그의 연구 결과로 그동안 지나쳤던 무늬의 본질을 알게 되었지만, 굽타의 영향을 받은 당 이전의 조형이 충분히 다루어지지 않고 있다. 수중 ^{水中} 에네르기의 관념적인 형상화는 인도의 굽타식 당초 형태에만 한정되는 것이 아니라, 필자의 이론에 의하면 그 에네르기는 무한히 다양한 형태로 형상화된다. 굽타식 당초문의 구조 분석에서 그 전개과정은 필자와 접근 방법이 다르지만, 기본적으로 생명체의 발육 과정을 단계적으로 밝힌 중요한 개념은 서로 같다. 그러나 "과거의 역사적인 문양 모티브는 생명력 증진과 관계가 있는 사상을 근거로 만들어졌다"고 처음으로 언급한 학자는 이노우에 교수이다.[4] 그러나 필자의 정의는 모든 장르에 걸친 조형을 분석해 얻은 것이며 결과적으로 이노우에 교수의 획기적인 발견을 확인한 셈이다. 말하자면 채색분석 과정을 통해 같은 결론을 얻게 되었으며, 이는 놀랍게도 이노우에 선생이 발견한 원리와 완전히 일치하는 것이어서 필자의 논지가 더욱 구체적으로 체계화될 수 있었다. 다시 말하면 인식 과정이랄 수 있는데, 이노우에 선생이 발견하여 피력한 간단한 표현 원리는 필자가 처음에 읽었을 때 이해할 수 없는 성격의 것이었다. 다만 다른 점이 있다면, 이론의 방대하고 논리적인 체계화와 스케일에 있어서 차이가 있을 뿐이었다.

필자의 이론에서 영기의 화신, 즉 우주에 충만한 대생명력이 삼라만상이 된 일체를 영기문이라 부른다. 보이지 않는 영기를 구상화한 영기문 모두가 만물 생성의 근원이 되므로 일체가 영기문에서 만물이 화생할 수 있으며, 그렇게 하여 화생한

4. 이노우에 다다시, 「蓮華文: 創造と化生の世界」, 『蓮華文』, p. 87

사물 생명체와 비생명체 에서 다시 영기가 발산하는 것이 영기화생 이론의 골자다.

이 영기화생의 사상적·기본적 원리는 이미 이노우에 교수가 언급한 것이다. 즉, "기가 밀집하는 곳에서 성스러운 것이 생겨나며 한 번 형태를 띤 것은 새로이 기를 발하며 다음의 창조에 크게 작용하는 존재였다."[5] 이 역시 필자가 한국 및 중국 조형미술의 모든 장르에서 추상적이건 구상적이건 일체의 조형을 채색분석 함으로써 나름대로 확인한 것이다. 이 글에서 분석하는 모든 영기문이 이 원리를 보여주고 있음을 알 수 있을 것이다. 사상적 기본 틀은 이노우에 선생이 마련했으나 조형의 예는 그리 많지 않다. 그리고 이노우에 교수는 그 기 표현의 사상적 배경으로 기원전 2세기 한대에 편찬된 『회남자 淮南子』의 「천문훈 天文訓」의 서두 부분을 들고 있으나, 그 우주생성론의 원형은 기원전 4세기 이전 전국시대 말기에 편찬된 『초간 노자 楚簡 老子』의 그 유명한 「태일생수 太一生水」에 있다. 즉 큰 줄거리를 들면,

「태일 混沌 혹은 道, 혹은 氣: 필자 이 물을 일으켰다. 물은 되돌아가 태일을 도와서 하늘을 이루고 천天은 되돌아가 태일을 도와서 땅을 이루었다. 하늘과 땅이 다시 서로 도와서 신명 神明을 이루고 신神 하늘의 생명력 과 명明 땅의 생명력 이 다시 서로 도와서 음양 陰陽을 이루었다. 음양이 다시 서로 도와 사계절을 이루고 사계절이 서로 도와 한열 습조 寒熱濕燥 를 이루고 이들이 한 해 歲 를 이루었다 (…) 즉 태일은 물에 머물러 있으면서 활동하며 스스로 만물 생성의 근본이 된다.」[6]

바로 이 우주생성론이 필자의 영기화생론의 사상적 배경이 된다. 여기서 고구려 고분벽화의 여러 가지 무늬 가운데 우선 세 가지 영기문만을 채색분석함으로써 생명 생성의 과정을 보여주는 영기문의 전개 과정을 살펴볼 필요가 있다. 시발점이 되는 생명의 최소 단위인 고사리 모양 '제1영기싹', 즉 선으로 된 생명의 싹이 '둥근 면'이 되고 일본에서는 혹이라 부른다 다시 자라서 더 큰 면으로 변하다가 다시 입체적으로 변해 독립하고 모체에서 떨어져 나가는 과정을 볼 수 있다. 또 덩굴무늬 영기문이 어떤 원리에 의해 전개되는지도 파악해 볼 수 있다. 이들 영기문을 일본이나 한국의 학계에서는 괴운문 怪雲文 이라고 부르고 있지만, 필자는 채색분석을 하면서 이들이 '생명의 생성 과정을 명료하게 표현한 영기문'임을 확인할 수 있었다. 일반적으로 무엇인지 알 수 없으면 괴운문이나 당초문이라 부른다. 이렇듯 무엇인지 알 수 없었던 무늬를 해독하는 일은 세계미술사의 앞길에 비추는 희망의 빛이 될 수 있다.

그런데 일반적으로 영기문은 회화나 조각이나 공예품에서는 단색으로 나타내

5. 이노우에 다다시, 「蓮華文: 創造と化生の世界」, 『蓮華文』, p. 96
6. 양방웅, 『초간 노자: 郭店楚墓竹簡』, (서울, 예경, 2003), pp.290-295

는 경우가 많아 전개 과정을 파악할 수 없다. 그러나 채색분석법은 그 무늬의 형성 과정과 구성 원리를 정교하게 밝힐 수 있다. 각각의 영기문 형성 과정을 채색을 달리해 단계적으로 밝히는 과정은 곧 생명의 생성 과정을 보여준다. 필자는 3000여 점의 영기문을 채색분석하며, 일체의 영기문이 '생명 생성의 과정'을 보여주는 것이라는 놀라운 사실을 발견하고 재확인했다. 이들은 생명 생성의 원리를 보여주는 것이므로, 여기에서 일체가 탄생하는 영기화생 이론이 성립하게 된 것이다. 이처럼 생명 생성의 과정을 보여주는 무한한 조형들을 모두 포함하므로 영기화생 이론은 방대한 미술사학 이론이 된다. 이들 영기문에서 필자는 순환성, 연속성, 역동성 등 여러 가지 속성들을 찾아낼 수 있었다. 이들 모든 '영기문에 공통되는 속성들'은 당연히 동시에 '영기의 속성들'이기도 하다. 영기 및 영기문의 속성 屬性 들을 찾아내어 정리하여 보면 다음과 같다. 영원성 永遠性, 순환성 循環性, 연속성 連續性, 파동성 波動性, 역동성 力動性, 폭발성 爆發性, 율동성 律動性, 자발성 自發性, 충만성 充滿性, 균형성 均衡性, 전일성 全一性, 상보성 相補性; 相卽相入, 다양성 多樣性, 무한성 無限性, 반복성 反復性 등을 들 수 있는데, 본고에서는 다음 몇 가지만 간단히 다루고자 한다.

1. 순환성: 생명의 근원인 도의 운동이 '순환'이므로 형태를 회전하는 모양으로 표현함으로써 그 상징을 나타낸다.

2. 연속성: 덩굴 모양 영기문에서 가장 두드러진다. 어떤 모양의 식물 무늬이건 그 전개 과정이 무한히 연속된다.

3. 파동성: 물체가 가진 힘 에네르기 을 양으로 나타낸 것으로 그 에너지의 양이 주기적으로 변하면서 그 변화가 공간을 따라 전파되어 가는 것을 말한다. 이는 조형적으로 파장을 이루는데 평행곡선을 이루는 경우가 많다.

4. 역동성: 영기문을 역동적으로 나타내기 위해 흔히 곡선으로 표현하며, 무늬를 뭉게구름처럼 붕긋붕긋하게 만들어 일본과 한국에서는 혹이라고 표현한다 무수한 생명의 싹이 돋아나오는 것 같이 표현하기도 한다. 또 무늬를 그리는 속도가 매우 빨라 기세가 있다.

5. 율동성: 일반적으로 파상문을 이루며 전개되기 때문에 아름다운 율동감을 자아내는데 이는 우주 생성의 리듬, 즉 주기적 반복성을 반영한다.

6. 충만성: 우주에 충만한 영기를 나타낸다. 긴 띠 모양이건 원이건 주어진 공간에 따라 그 안을 빈틈없이 영기문으로 가득 채운다.

7. 다양성: 가장 근원적인 것일수록 변화무쌍하므로 다양하게 표현된다. 예컨대 용은 형태가 여러 가지이다. 관음보살도 근원적인 존재이기에 근기가 다른 중생마다 다른 모습으로 현신한다.

8. 폭발성: 영기문은 역동성과는 뉘앙스가 다른 '기세^{氣勢}', 즉 강력하고 무서운 기세를 느낄 수 있다. 이를 극단적으로 표현한 것이 폭발성이다. 영기문 가운데 가히 폭발적이라 할 정도의 위력을 느낄 만한 것들이 존재한다. 일체가 영기화생할 때에는 추상적 혹은 구름 모양으로 주변에 폭발적인 기세가 충만한 영기문이 집결한다. 영기화생을 도와주기 위함이다. 특히 괘불에서 여래가 현신할 때 그런 가공할 만한 폭발성을 느낄 수 있다. 석굴 천정의 연화잎이 겹겹이 확산하는 도상도, 용의 얼굴이 엄청나게 큰 분노를 띠는 것도 마찬가지다. 덩굴무늬 영기문에도 영기싹들이 돋아나는 것이 기세가 심히 무섭다. 역시 폭발하는 것 같다. ^{예; 고려불화, 사경변상도, 고려범종 등의 영기문} 불화에 보이는 일체의 조형은 노장 사상의 도와 기를 중심으로 한 우주생성론의 핵심 개념을 추상적으로 표현한 것이다. 그런데 그런 무늬를 단지 괴운문이나 당초문이라고 부르며 지나치고 마니, 조형미술의 근본적인 개념이 근본적으로 올바르게 정립될 수 없었다.

이상이 필자의 이론을 간략히 요약한 내용이다. '영기ㆍ물ㆍ도ㆍ생명력ㆍ정신'이 개별적으로 체화해서 만물이 되었으므로 일체가 모두 다르도록 변화무쌍하게 다양한 모습으로 변화해서 나타나지 않을 수 없다. 그래서 "일체가 영기이고 일체가 영기문이며 일체가 영기화생이다."라는 필자의 이론적 명제가 가능하다. 그 까닭은 결론에서 다룰 것이다. 이러한 필자의 이론을 익혀가며 고려의 〈수월관음도〉라는 작품을 살펴보고, 그 전에 〈수월관음도〉에 관한 동양학계의 일반적인 인식을 확인해보기로 한다.

눈에 보이지 않는 영기를 시각화한 영기문 몇 가지를 앞서 열거했으나 5년 후 필자가 더 찾아낸 만물 생성의 근원을 열거해 보고자 한다. 무한하게 시각화하면 무한한 종류의 영기문을 만들 수 있다. 그러나 아무 것이나 시각화한다면 혼란이 일어나기 쉽다. 따라서 시대의 흐름에 따라 하나하나 조형적으로 아름답고 영적인 것을 느끼게 하는 '만물 생성의 근원'으로 삼을 만한 것을 창조하기 시작해서 점점 영기문의 수가 늘어나고 있다.

1. 물결 모양
2. 용
3. 봉황
4. 백호
5. 제1영기싹 영기문
6. 제2영기싹 영기문
7. 제3영기싹 영기문
8. 만병 滿甁
9. 암석
10. 기린
11. 해태
12. 보주 寶珠
13. 연꽃 모양
14. 모란 모양
15. 여래 如來
16. 보살 菩薩
17. 신성 神仙
18. 구름 모양
19. 호리병
20. 거북
21. 물고기
22. 사자 모양
23. 사슴
24. 향로
25. 나무 – 우주목
26. 씨방
27. 진리의 말씀[성음 聖音]
28. 산호
29. 보주 – 무량보주
30. 책(고전)
31. 그 밖의 모든 영수 靈獸
32. 그 밖의 모든 영조 靈鳥
33. 모든 영기꽃

34. 태극

35. 마음

36. 도 道

37. 정각 正覺

38. 용의 입에서 나오는 일체의 영기문

39. 봉황의 입에서 나오는 일체의 영기문

40. 모든 그릇

41. 영기창

42. 코끼리

43. 연잎

44. 팔메트 모양

45. 대지 大地: 흙

이상을 포괄해 영기문이라 부른다. 그리고 이 영기문에서 일체가 영기화생하고 다시 영기문을 발산한다.

2. 채색분석법 彩色分析法

이 분석 방법은 필자가 2000년부터 고구려 고분벽화의 여러 주제 가운데 여전히 밝혀지지 못한, 무엇인지 알 수 없는 암호 같은 무늬들을 해독하는 과정에서 개발한 무늬 분석 방법이다. 고구려 벽화의 무늬들을 묵선으로 윤곽선을 그리고, 그 무늬를 자신이 선택한 색으로 채색하는 방법을 말한다. 원래의 채색은 그대로 두고 새로운 색으로 채색하면서 그 무늬들이 생명의 생성 과정임을 발견하고, 그 생성 과정이 어떻게 전개되는지 구성과 상징을 밝히는 해석법이다.

그러한 무늬들을 모두 묶어 영기문이라 이름 짓는다. 영기는 기의 개념을 더욱 강화한 것이며 기는 생명 생성의 철학적 개념임을 알게 되면서, 영기문이 바로 생명의 생성 과정을 표현한 조형임을 밝힐 수 있었다. 그동안 무엇인지 알 수 없었던 무늬 일체가 필자의 이론적 카테고리 안에 모두 들어오게 된다. 따라서 필자의 방대한 이론 체계를 정립하면서 영기·영기문·영기화생 등 여러 새로운 용어를 만들어 서술해 오고 있다. 이러한 영기문은 동양뿐만 아니라 서양에서도 그 나름으로 성립해서, 동서고금을 막론하고 인류가 보편적으로 끊임없이 조형화해온 것임을 처음으로 밝힌 것이다. 그 조형들은 고도의 추상적 표현기법과 고대의 심원한 우주생성론에 입각해 풍부한 상징적 성격을 부여 받으며 성립된 것이다. 이미 기원전 500년부터 본격적으로 확립되어 지금까지 무한한 변형을 이루며 전개되어왔으

나, 아직까지도 무엇인지 모르면서 단지 아름답고 역동적이어서 모든 장르에 표현되어오고 있는 상태에 있다.

　이러한 조형들에는 "도는 하나를 낳고, 하나는 둘을 낳고, 둘은 셋을 낳고, 셋은 만물을 낳는다道生一 一生二 二生三 三生萬物"란 노자의 생명 생성관이 바탕을 이루고 있다. 생명 생성의 도상은 도가사상에서 성립한 것으로, 불교가 노자사상과 융합하면서 불교미술에서 화려하게 꽃 피움과 동시에 불교의 생명철학이 성립하게 된다. 어떤 의미에서는 불교가 도가사상을 받아들인 것이라기보다 도가사상이 불교를 받아들여 도가의 사상적으로 전개시켰다고도 말할 수 있다. 불교의 중요한 철학적 개념들에 대응하는 것이 도가사상에 이미 있었고 또 불교 경전을 번역할 때 도가사상의 철학적 용어를 그대로 차용했으므로 불경에 도가적 성격이 강해질 수밖에 없었다. 그리고 도가사상에 입각해 쓰인 이른바 위경僞經 들이 대량으로 유통되었으며, 동시에 불교의 방대한 대장경에 맞서기 위해 역시 방대한 도장道藏 이 성립됐다. 필자는 이들을 바탕으로 성립한 영기·영기문·영기화생의 미술사학적 개념을 발설했고 현재 이론을 체계화하는 도중에 있다. 노자는 도를 도라고 하면 이미 도가 아니라 했으니 불교의 선종과 통하는 바가 있다고 하겠다. 그러므로 문자언어로 설명하기 어렵다면, 조형언어인 조형미술로 불교의 본질에 접근할 수 있지 않을까 하는 생각에 지금까지 그러한 시도를 계속해오고 있다. 요즈음에서야 조형미술을 통해 도가사상과 불교의 관계를 터득하게 되었다.

　영기문이란 바로 이러한 철학사상에 근거해 성립되었음을 밝힌 것이다. 즉 우리가 흔히 알고 있는 '용문' '봉황문' 등 영수靈獸 나, '당초문' '인동문' '보상화문' 등 영초靈草 일체가 영기문임을 밝혔다. 뿐만 아니라 가장 많이 쓰고 있는 '운문雲文'은 한없는 영기문 가운데 가장 자주 쓰이는 대표적인 것들 가운데 하나라 할 수 있다.

　이러한 영기문 일체가 생명 생성의 과정을 보여주는 것임을 발견했지만 그 도상을 설명하는데 많은 어려움을 겪었기에 고민 끝에 '채색분석법'을 서서히 확립하게 된 것이다. 이 방법을 지금도 확립하여 가는 중이나 그 일단을, 조형미술의 전 장르에 걸쳐 대표적인 작품을 선정해서 그 생명 생성 과정을 단계적으로 채색하여 『한국미술의 탄생』에 그대로 실었다. 대체로 20에서 50단계에 이르는 과정을 자세하게 색을 달리 칠해 실었으므로 생명 생성의 과정을 충분히 살필 수 있도록 했다. 채색 과정에서 무엇인지 알 수 없는 것은 칠하지 않았다. 우리는 모든 장르의 무늬를 그리고 채색하는 동안 그 작품들을 만든 장인들의 손길을 느낄 수 있고, 그 조형에 무슨 사상을 담으려고 했는지 추체험해볼 수 있다. 필자는 지금까지 추체험의 방법론을 주창해왔다. 작품의 자세한 관찰, 스케치, 사진, 기록 등을 통해 그 당시로 되돌아가 제작 과정을 더듬으며 추체험하는 훈련을 강조했었는데,

채색분석법은 그동안의 방법론을 극대화해 종전보다 추체험의 세계에 더욱 밀착해가고 있는 느낌이 든다.

그러면 채색분석법을 자세히 설명해보기로 한다. 생명의 생성 과정을 밝히는 것인 만큼, 생성 과정을 단계적으로 채색해야 한다. 주로 빨강, 노랑, 녹색, 연두색을 가장 많이 쓴다. 대체로 연두색은 생명의 시초, 즉 싹을 표현할 때 쓰고, 굵은 가지나 큰 잎들은 녹색으로 칠하나 때에 따라 달라질 수 있다. 생명 생성 과정의 원리는 영기 표현의 원리라 말할 수 있는데 미술사학 용어로는 '영기화생의 과정'이라 부른다. 영기에서 화생한 생명체, 즉 화생이란 '남녀의 성과 관계없이 탄생한 것'이라는 뜻과 '갑자기 홀연히 나타남'을 뜻한다. 즉 부처나 예수 등의 예가 그렇다. '용'이나 '봉황' '백호' '현무' '기린' '해태' 등 영물이 탄생할 때도 이 용어를 써야함을 알 수 있다. 그리고 이런 영수뿐만 아니라, 무엇이라고 이름지을 수 없는 영초 및 영목靈木 들이나 영조靈鳥 들도 많다. 이 모두를 통틀어 영물靈物 이라 부른다. 고대의 조형들에서는 신화와 더불어 이러한 상상의 동물들이 영기화생하는 도상들이 무한히 성립되고 있다. 즉 이러한 영물들이 탄생하는 과정을 조형화한 것이 영기문이고, 그렇게 단계적으로 탄생하는 도상적 · 사상적 과정을 영기화생이라 부른다.

'영기화생'이란 이론을 확실히 파악하기 위해서는 선행하는 이론인 '연화화생'과 '운기화생'의 이론을 살펴볼 필요가 있다. 연화화생이란 말은 이미 법화경 같은 경전에 나온다. 연꽃에서 사람이 탄생하는 도상은 이집트를 비롯하여 인도 등에서 확립되어 동양 전체에 파급되었다. 그런데 연화화생이란 주체의 생성 과정을, 즉 어떤 주체가 연화화생을 통해 '생성하는 도상의 과정'을 단계적으로 처음 찾아낸 학자가 요시무라 레이 교수이다. 그는 운강석굴과 용문석굴 등에 흩어져 있는 도상들에서 과정을 찾았는데 주로 천인天人이 연화화생하는 도상의 성립 과정을 명료하게 밝혔다. 그러나 그는 연화 이외에는 그의 사고방식이나 시각을 바꾸지 못해서 풀지 못한 부분들이 많았고, 그 부분을 불가사의하다고 표현했다. 바로 그가 불가사의해서 알 수 없었던 부분을 이제 필자가 명료하게 분석하고 해석할 수 있게 되었다. 그 후 이노우에 타다시 교수가 운기화생이란 이론을 제시했다. 즉 구름 모양의 운기에서 영물이 화생하는 도상이어서 절반은 운기문이며 절반은 영물인 경우가 많다. 운기에서 영물이 탄생하는 도상을 두고 그렇게 명명한 것이다. 이것은 미술사학 연구사상 매우 획기적인 이론이었으며 지금까지 아무도 발견하지 못한 도상이었고 사상적 전환이었다. 그러나 운기화생의 이론은 구름 모양에 한정될 수밖에 없으므로 이론의 체계화가 이루어질 수 없었다. 이에 그 한계를 극복하고 방대한 체계를 지닌 이론이 필자의 '영기화생'이라는 이론이다. 기라는 것은 볼 수 없지만 우주에 충만하며 만물은 기에서 탄생한다. 그런 기는 여러 가지 무한한 형태로

표현될 수 있다. 불꽃 모양, 덩굴 모양, 구름 모양 등 여러 형태로 표현해왔는데 사람들은 구름 모양으로만 생각하여 운기란 말이 널리 쓰이게 되었다. 구름 모양은 무한한 영기문 가운데 하나에 불과하다. 영기화생의 이론으로 우리가 지금까지 알지 못했던 수많은 형태의 구성과 상징을 파악할 수 있게 되었다.

그러면 생명 생성의 과정을 보여주는 영기문을 이해하는 방법은 무엇일까. 고심하며 수없는 시행착오를 거친 끝에 발견해낸 방법 이른바 '채색분석법'이다. 사람들은 미술대학에서 해야 할 일이 아니냐 하며 당황하는 경우가 많다. 그러나 미술사학의 연구 대상이 작품이므로 우선 작품 자체를 이해할 필요가 있다. 이를 출발점으로 인문학적 접근을 시도해야 한다. 그런데 작품 자체를 파악하지 못한 채, 문자 기록을 중심으로 한 인문학적 접근을 수백 년 동안 해왔으므로 미술사학자들은 점점 작품 자체로부터 멀어져만 갔다. 올바른 기록이나 연구 성과도 있지만, 올바르지 않은 기록과 연구 성과도 많다. 그런데 지금까지의 연구는 대체로 올바르지 않은 것에 바탕을 두고 이루어져 왔기에 오류가 점점 축적되어 작품 자체로의 순수한 접근을 원천적으로 차단하는 경우가 허다하다. 때문에 미술사학자는 점차 작품에 대한 진지한 조사를 할 수 없는 상태에 이르고 있다. 열심히 조사하더라도 그 방법이 그릇된 것이라면 오히려 더 많은 오류를 범하게 되어 점점 더 심각한 상태에 이를 수 있다.

작품 자체를 조사하는 방법은 미술사학자에 따라 다르다. 그러나 대부분 그릇된 방법으로 하고 있어서 이를 염려해 펴낸 책이 『인문학의 꽃, 미술사학 그 추체험의 방법론』(열화당, 2003)이다. 그 이후 추체험적 방법론을 더욱 심화시켜서 발견해낸 것이 '채색분석법'이다. 작품 자체에 밀착해 작품을 창조한 작가가 되어 다시 그려보고 그 나름의 채색으로 분석하는 것이다. 즉, 문자언어가 아니라 조형언어로 분석하는 것이다. 방법론을 확립하지 못한 미술사학자들은 아마도 이 방법을 전혀 이해하지 못할지도 모른다. 지금까지 누구도 시도하지 않은 조형언어로 해석하는 것이기에, 조형언어를 읽는 훈련을 해오지 않은 그들의 눈에는 거의 보이지 않기 때문이다. 그것은 어느 중견 미술사학자로 하여금 시도하게 해본 결과 알게 된 사실이다. 이 채색분석법은 역시 문자언어로 설명하기 어려워서 다시금 어려운 벽에 부딪히게 된다. 그나마 컴퓨터를 통해 슬로우 비디오처럼 단계적으로 보여줄 수 있어서 전달이 한결 쉽게 될 수 있다.

그러면 왜 '채색분석법'인가. 채색분석법 이외에는 그 암호 같은 무늬를 설명할 수 없다. 문자언어만으로는 불가능하다. 생명 생성 자체를 단편적으로 나타낸 것만은 알아보기 어렵다. 즉 하나의 도상을 한눈에 보아서는 아무것도 보이지 않는다. 왜냐하면 그 도상에는 수십 단계에 이르는 생명 생성의 과정들이 한꺼번에 표

현되어 있기 때문이다. 바로 그러한 '과정'을 표현한 무늬인 경우, 그 과정을 '단계적으로' 설명할 수 있는 것은 채색분석법 이외에는 없음을 알았다. 수많은 시행착오를 겪으며 발견한 방법이다. 실제 그림의 채색은 필자의 채색과 다르며 어떤 경우 그리스 로마 주두에는 채색이 없기도 하다. 원작의 채색은 한 가지 색이나 두세 가지 색이어서 생명의 생성 과정을 파악하기 어렵다. 예: 카가미진자 수월관음도의 옷 무늬 결국 고구려 고분벽화나 고려 및 조선시대의 불화에서는 생명 생성의 과정을 정교하게 채색한 것이 없기 때문에 필자가 다시 다르게 채색해서 과정을 단계적으로 보여주는 방법을 개발하게 된 것이다. 각각의 색이 지니는 상징성을 고려해가며 단계적으로 칠하고 스캔하기를 20에서 50번을 거친 다음에야 완성된다. 그 과정에서 파악할 수 없는 부분은 칠하지 않는다. 그러나 그런 경우는 매우 드물다. 어떤 경우에는 무늬가 잘못 그려지거나 잘못 칠해져 있는 경우를 찾아내기도 한다. 직접 칠해보지 않으면 이 모든 과정을 알 수 없으므로 '채색분석법'은 조형의 도상을 설명하는 최상의 추체험적 방법론이라 할 수 있다.

청화백자, 불화와 만나다
ⓒ 강우방 2015

1판 1쇄 2015년 5월 30일
1판 2쇄 2019년 11월 11일

지은이 강우방
펴낸이 강성민
편집장 이은혜
디자인 (주)지앤에이커뮤니케이션
마케팅 정민호 정현민 김도윤
홍보 김희숙 김상만 오혜림 지문희 우상희
독자모니터링 황치영
후원 가나문화재단

펴낸곳 (주)글항아리 | 출판등록 2009년 1월 19일 제406-2009-000002호

주소 10881 경기도 파주시 회동길 210
전자우편 bookpot@hanmail.net
전화번호 031-955-8891(마케팅), 031-955-8897(편집부)
팩스 031-955-2557

ISBN 978-89-6735-215-8 03600

글항아리는 (주)문학동네의 계열사입니다.

이 도서의 국립중앙도서관 출판예정도서목록(CIP)은 서지정보유통지원시스템 홈페이지
(http://seoji.nl.go.kr)와 국가자료공동목록시스템(http://www.nl.go.kr/kolisnet)에서
이용하실 수 있습니다. (CIP제어번호 : CIP2015013741)

geulhangari.com